U0000357

原來是
FABULOUS ★ BOYS
美男

FABULOUS ★ BOY
OFFICIAL PHOTO BOOK

— 原來是美男電視寫真書 —

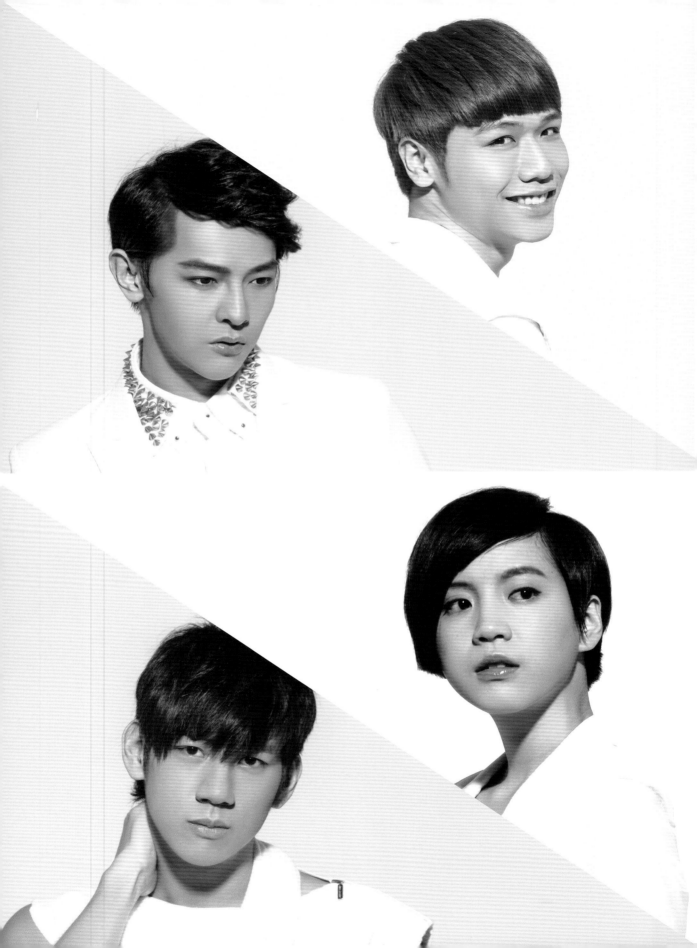

CONTENTS

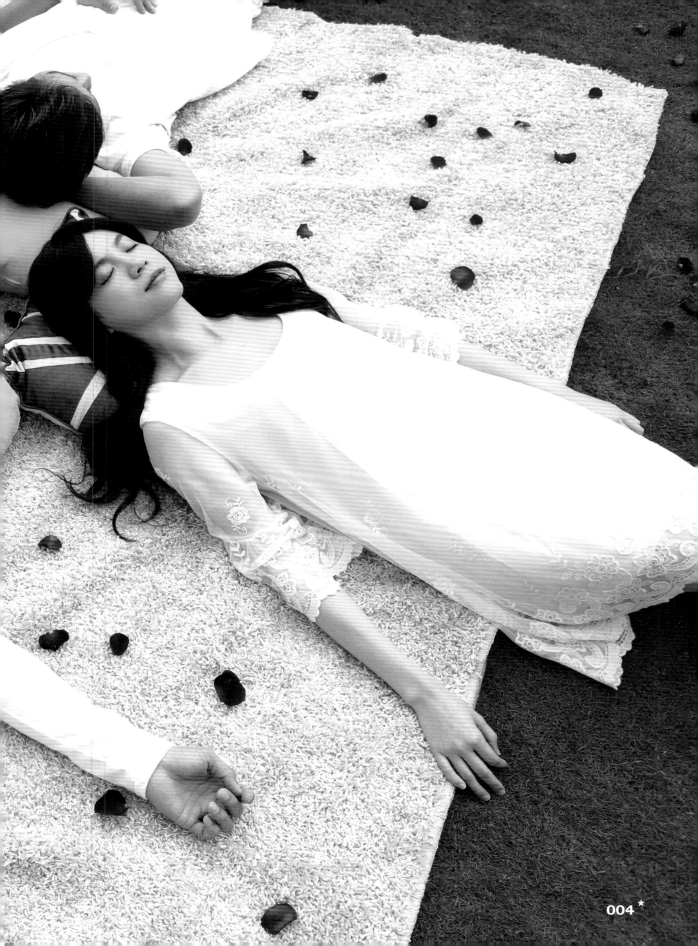

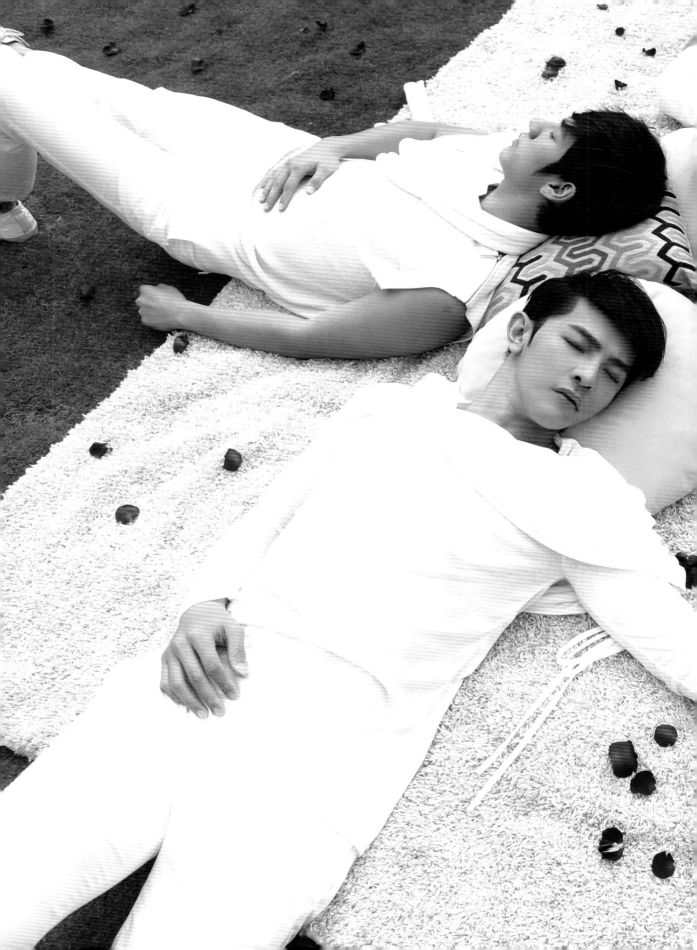

「請你變成美男吧」

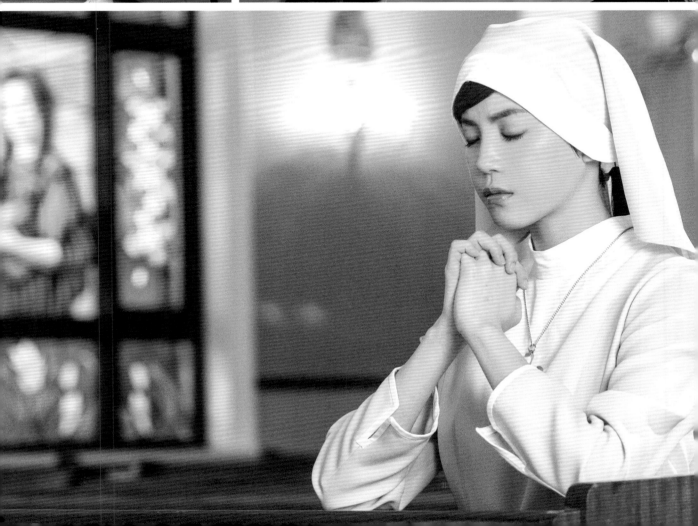

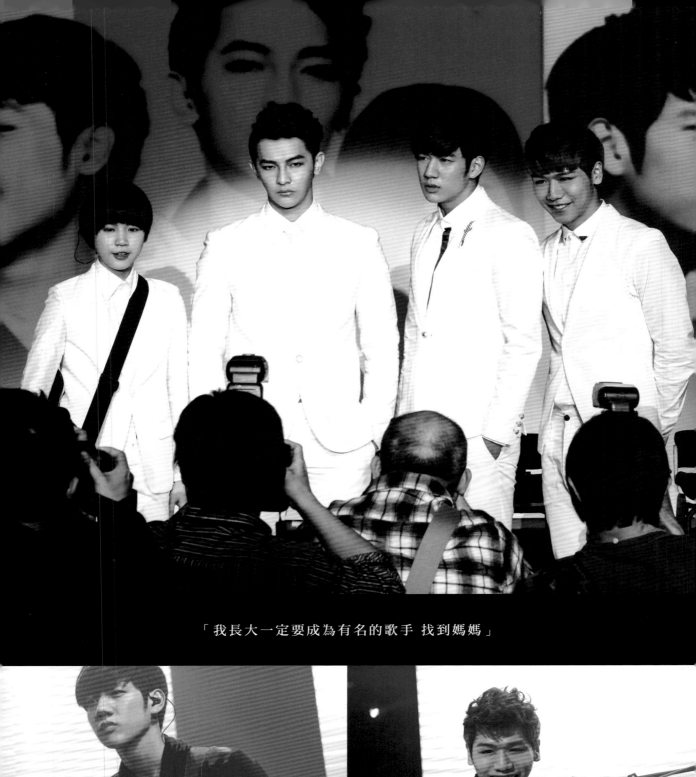

「我長大一定要成為有名的歌手 找到媽媽」

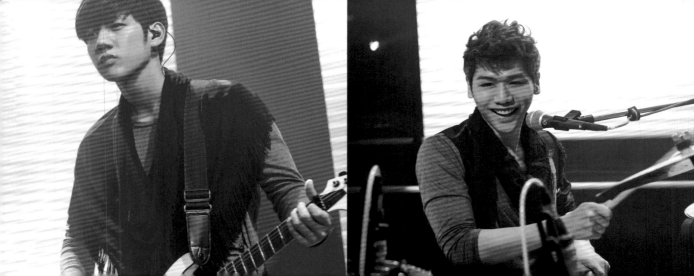

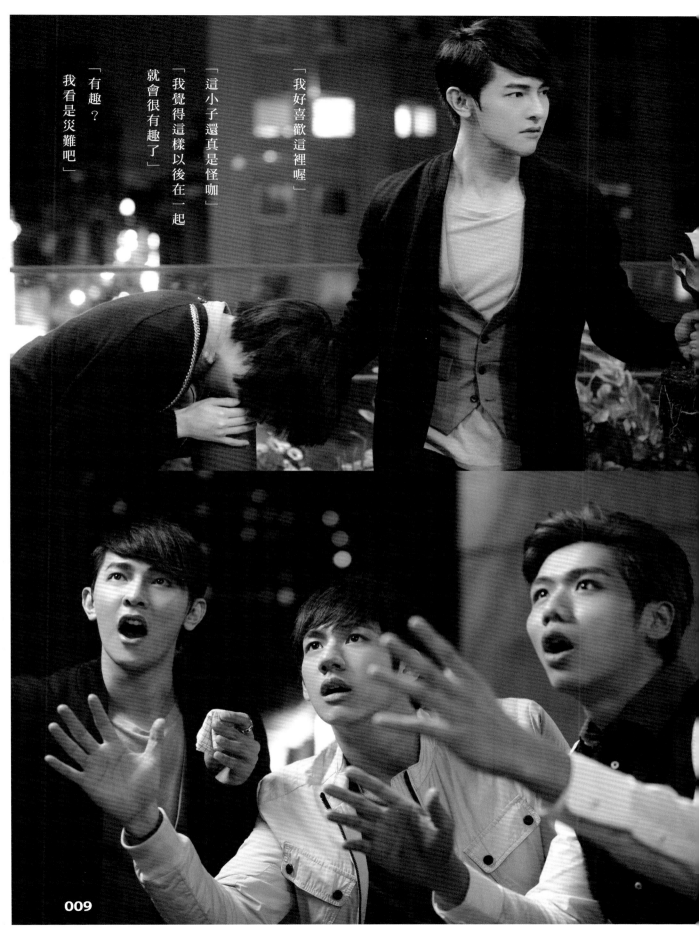

「我好喜歡這裡喔」

「這小子還真是怪咖」

「我覺得這樣以後在一起
就會很有趣了」

「有趣？
我看是災難吧」

「這到底怎麼回事啊

我什麼時候回來這裡的　好像也沒怎樣　怎麼那麼亂

慘了啦

我怎麼一點印象也沒有」

人物關係圖

黃泰京之母
慕華蘭（田麗）

曾經風靡一時的老歌手，卻是個不稱職的母親。當年她因為喜歡美男父親高才賢，拋家棄子，想追隨高才賢。她不知道兒子生日，忘了兒子對什麼過敏，與兒子的關係非常糟糕。

怨恨　利用

默默守護

嫌棄？
喜歡？

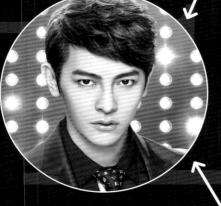

A.N. JELL團長
黃泰京
（汪東城）

A.N. JELL團長，個性傲嬌，有才華的天才創作型歌手。父親黃千秋是國際知名指揮家，母親則是謎樣人物。看似完美的泰京不僅有嚴重潔癖、夜盲症、還對許多食物過敏。性格上，倔強固執、追求完美、十分自戀。實際卻是內心敏感、溫暖，樂於助人。

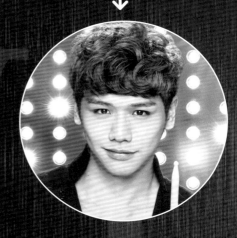

A.N. JELL鼓手
Jeremy
（蔡旻佑）

擅長音樂。性陽光健康、活潑開朗、永遠笑臉迎人的他，是團員當中的開心果。美男加入後讓他情緒十分複雜。莫名的喜歡上美男，也讓他一度對於自己性向感到懷疑。

❤

嫉妒

國民精靈
柳心凝（王思平）

以甜美的微笑和歌聲讓全民為之瘋狂，加上她善於經營自己，就像童話中的美麗精靈。事實上，卻是個大說謊家。被泰京吸引，與他製造假緋聞。得知美男真相，嫉妒的心讓柳心凝以折磨美女為樂。

A.N.經紀公司社長兼副總
安士杰（包偉銘）

多年前也曾是偶像明星，凡事積極正向思考，喜歡把不可能喬成可能。個性愛炫，口語中常夾帶英文，以將A.N公司的藝人推向世界頂端為終極夢想。

沒轍

力捧

情敵

友情

A.N. JELL吉他手
姜新禹
（仁德）

♥

像哥哥般

成熟穩重，事事淡定，能夠帶給別人安心感的他，因高美男的出現，他的心開始不平靜。
對高美男的情感，讓新禹不知所措。新禹對高美男的喜愛與日俱增。然而，高美男仰望思念的對象卻不是他。

A.N. JELL主唱
高美男／高美女
（程予希）

暗戀

高美男和高美女是雙胞胎，作曲家高才賢的兒女。因緣際會妹妹暫時假扮男生代替哥哥成為當紅偶像團體A.N.JELL的團員。喜歡上黃泰京，卻也讓知道她身分的團員姜新禹為她著迷。天性善良、樂觀、迷糊又非常堅強，常面臨暴露身份的窘境。

照顧

保護

造型師
可蒂（張心妍）

負責A.N.JELL的造型事宜，與A.N.公司關係密切。傻大姊的個性不小心向柳心凝暴露了美男是女孩的事實。

歡喜冤家？

美男經紀人
馬克（陳為民）

發掘美男後，因為整型事件不得不求助美女佯裝頂替。個性能屈能伸，非常靈活，腦子雖有點無厘頭，卻也經常有意外的點子。

Special
Interview

飾 黃泰京

汪東城

戲裡戲外，
讓自己當了三個月的黃泰京。

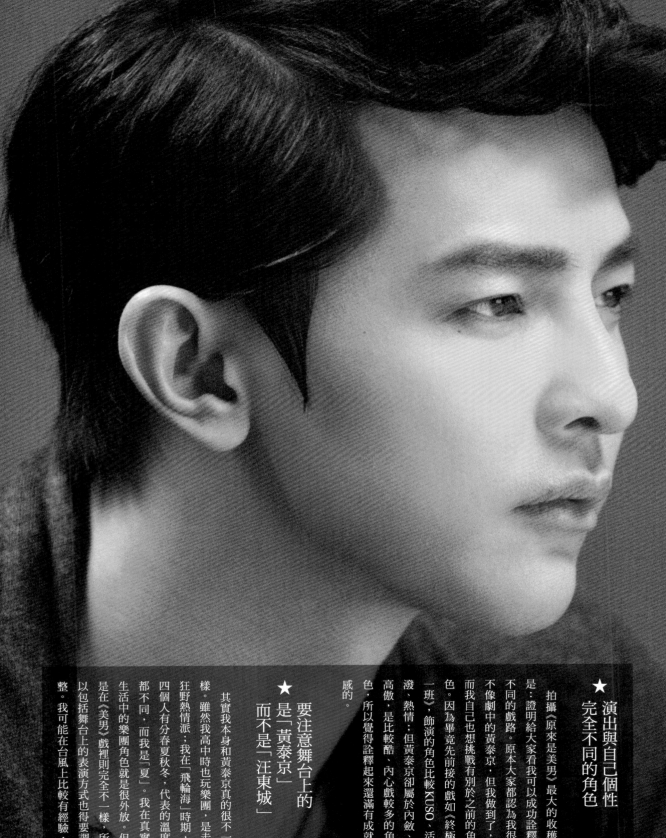

★ 演出與自己個性
完全不同的角色

拍攝《原來是美男》最大的收穫
是：證明給大家看我可以成功詮釋
不同的戲路。原本大家都認為我很
不像劇中的黃泰京，但我做到了，
而我自己也想挑戰有別於之前的角
色。因為畢竟先前接的戲如《終極
一班》，飾演的角色比較KUSO、活
潑、熱情；但黃泰京卻屬於內斂、
高傲，是比較酷、內心戲較多的角
色，所以覺得詮釋起來還滿有成就
感的。

★ 要注意舞台上的
是「黃泰京」
而不是「汪東城」

其實我本身和黃泰京真的很不一
樣。雖然我高中時也玩樂團，是走
狂野熱情派；我在「飛輪海」時期，
四個人有分春夏秋冬，代表的溫度
都不同，而我是「夏」。我在真實
生活中的樂團角色就是很外放。但
是在《美男》戲裡則完全不一樣，所
以包括舞台上的表演方式也得要調
整。我可能在台風上比較有經驗，

覺，我其實在拍攝的前一天晚上就希望自己可以入戲，因為我平常在片場裡是會到處打哈哈、和人嬉鬧的人；但我為了營造泰京的情緒性格，到片場後就盡量不說話。所以，可以說拍這齣戲期間，我整整做了三個月的黃泰京。但在舞台上還是要把自己調整成「黃泰京」，而不是「汪東城」。

★ 一度猶豫不想接拍

《原來是美男》的腳本雖然在韓國日本和台灣都很受歡迎，但一開始對於到底要不要接的確猶豫了一下。原因並不是我不喜歡被人拿來和韓版比較，而是我更喜歡去詮釋新的、有創造性的東西⋯新的故事、劇情、角色，一切都是新的開始。所以才會考慮了一下。後來是因為韓國原著編劇的一句話而下定決心。

因為韓國原著編劇洪貞恩、洪美蘭姐妹之前有來台灣，而且她們有來《終極一班2》的拍攝現場參觀。我們雖然碰了面，但沒有講到話（因為語言不通）。她們覺得我很酷，很像她們心裡的黃泰京，表示很期待看到我詮釋的黃泰京版本。

我心想⋯「哈！真的假的？」一方面是因為原著編劇的這句話；另一方面，我也想藉由這個角色讓別人看到我的另一面。

因為我個性比較逞強。逞強久了，我也不知道曾幾何時淚腺變得很不容易打開。因此遇到哭戲，就必須藉由音樂來幫助醞釀情緒。但因為這齣戲有很多場哭戲，我一直很希望自己拍哭戲時可以運用技巧來完成，但結果最後還是得靠真心來完成。拍攝期間，有一場戲我哭到欲罷不能。還好那場戲拍完了，當天的部分就收工了。那時現場所有人都在準備收工，只有我自己一個人還在角落哽咽。哈哈哈！

但其實哭戲不是最難的，我覺得最難的在水中救美男的那場戲。因為拍攝的時候是冬天，又要跳水。水非常冰，得克服那麼低的水溫，又需要配合水中攝影機的操作。水中攝影機必須要在三、四公尺的深度才能夠運鏡，所以拍攝使用的游泳池根本踩不到底。我們還必須在水中演戲，肺活量真的要很大。可是吸太多氣又會浮上水面，所以工作人員得用棍子把我們壓下去才能沉到水中間，因為我們要沉下去後才能開始演戲，在水裡還得睜開眼睛，然後要憋足了氣之後開始演戲。一開始真的要克服內心的恐懼，因為那真的攸關生命，危險性很高。但是心裡又很希望趕快演完這齣戲，因此就會逞強，盡量憋氣，所以過程其實有點恐怖。拍這場戲跟會不會游泳其實完全沒關係，因為那根本不是游泳，那是（為了藝術）冒生命危險！所以當時內心就有一種「我是來被虐待的嗎？」的感覺。

★ 從不笑場

拍戲時我可以做到馬上不笑。有一場戲還是導演叫予希故意逗我笑，她本來以為我會笑，但我就是照著劇本走、完全用黃泰京的方式回應——瞪她。她超驚訝：「天啊！大東哥你怎麼都不笑？導演叫我故意逗你，你怎麼都不會笑？」我（泰京哥上身）：「我幹嘛要笑？」

但予希的笑點就很低，而且她的笑點常常很奇怪，有時候就會莫名其妙一直笑個不停。後來我們的總結就是：只要遇到「親熱」戲，她就會用「笑」來掩飾她的尷尬。例如有⋯⋯

★ 放大真實生活來詮釋「潔癖」

因為我自己也是處女座，所以在飾演具有潔癖的黃泰京時，就會想著自己潔癖的部分，然後把它放大、誇張化。在戲劇表演上，有一種技巧就是將自己真實的生活放大。另外，像泰京房間裡的擺設都是固定的、不能動，這部分和我其實一樣。我房裡的東西也都有固定擺設的位置，只要有人動，我就會知道。包括我媽，只要來我房間，稍微動過我的東西，我就會發現然後大叫：「媽，你是不是來過我房間？」

至於黃泰京傲嬌的部分，就需要靠演技去詮釋。為了呈現這種感覺，⋯⋯

一場戲她要踩在我腳上、我們兩個抱在一起跳很羅曼蒂克的舞，拍的時候她也是一直笑，NG太多次之後，導演可能也有點不爽，就說：「到底是在幹什麼？一直笑！」那時候大家還不知道她在笑什麼。後來遇到一些吻戲，在試戲的時候，她也是一直笑個不停。反正這類戲她就是笑不停。我也幫不了她（攤手）。要等到導演受不了，罵幾句，她才忍得住不笑。（幸災樂禍）

我和導演吳建新合作很久了，從他擔任副導就合作到現在。我們年紀只差一歲，基本上就是好哥兒們，平常工作都很好溝通。但是拍這部戲的時候，我發現他變得很嚴肅。我們以前在拍戲現場都會一直開玩笑、嘻嘻哈哈，這是因為我很喜歡拍戲，所以在現場喜歡把氣氛搞得很歡樂。但拍這部戲時我覺得他壓力很大，因為他會叫我「閉嘴！」（哈哈哈）

其實這是因為他不希望我「出戲」，另外也因為同戲的幾個演員如曼佑、仁德、予希，在演戲上都算新人。我自己是可以前一秒還在嘻嘻哈哈，下一秒要上戲了就忽然臉色一收、變很酷這樣，但其他人可能不一定做得到。所以我猜導演可能會覺得：「啊大東你現在是怎樣？」（哈）所以他希望我戲裡戲外都要維持黃泰京的樣子。他在導這部戲的時候，也變得比以往都更加自然、真情流露，也很認真，不斷地做功課。專注、嚴肅、要求也比較高。當然還有溺水等困難橋段（雖然她溺水之後還踢了我一腳）。她是個小女生，但是在各方面都很敬業。現在很多年輕人比較散漫、脫線，但她完全不會，我很喜歡她的表現，播出後大家也都對她讚賞有加。

他也是因為求好心切，希望可以拍出有別於韓版、品質很好的中文版《原來是美男》。

★前輩的指導、新人的努力，這齣戲沒有「演」的感覺

我覺得還有一點很棒的是，這齣戲沒有「演」的感覺，而會讓觀眾覺得「真的有這回事」、「他真的就是那個角色」的感覺。這齣戲裡有很多地方都是為了演員而特地量身打造，例如仁德在戲裡的設定也是韓國華僑，不時會迸出幾句韓語。而包大哥他在戲裡的角色設定就是一位曾經當紅的偶像藝人，他會用過來人的姿態教導我們、給我們一些建議，表現起來就非常有說服力。

仁德是非常認真的年輕人，因為是中韓混血，所以中文不太好。和他第一次合作是在《終極一班2》，那時候就覺得……（哈哈哈！）但到拍這部戲的時候，發現他中文進步很多。其實拍戲他比我們都辛苦太多，因為他中文不好，所以必須事

飾演美男的予希是第一次演戲，她的表現讓我想給她比大拇指，直接去她的臉書按讚。（雖然我沒有臉書，哈哈！）我覺得她很敬業，美男這個角色其實不太好演，她演得很

地做功課。這部戲裡頭她有很多哭戲

★《美男美男我愛你》花絮影片的主角，靠反串來釋放壓抑

得很開心（哈哈）。例如美男剛進來ANJELL，幻想我們會有「洗澡趴」，那段我就演得很像色員外。甚至我們還演一些融合了《犀利人妻》或其他著名戲劇的橋段，我戴假髮反串，也是演得滿開心的。

除了戲之外，播出時製作單位還會剪一支《美男美男我愛你》的花絮影片。我後來發現怎麼花絮裡都是我？（哈哈）雖然這次我對自己下了「禁口令」，我已經很克制、很少話了，沒想到還是有那麼多花絮可以剪在影片裡。因為我本性比較活潑，演這齣戲超壓抑的。因此只要有幻想的橋段（馬克和美男常常都會幻想）我就會演得超誇張、超OVER，藉此釋放一下。雖然如此，我想觀眾也看

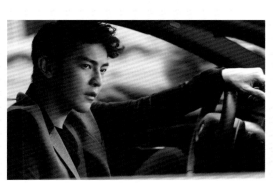

前把台詞記得滾瓜爛熟。我常常看到他在看不是下一場要拍的戲，我就問：「你怎麼會在看這一場啊？這是現在要拍嗎？」他就會回答：「喔，大東哥，那個是下個月要拍的，可是現在就要開始背。」他真的滿辛苦的，又是一個人離鄉背井，應該會經常想家、想爸爸媽媽。

這齣戲對旻佑來說是非常大的突破，我相信也讓喜歡他的人，不管是歌迷或一般朋友，都刮目相看。因為旻佑本人是一個文質彬彬的創作型音樂才子，但在戲中突然放下身段、突破以往的藝人形象，甚至可說是突破個人的風格，來演出Jeremy。而且這也算是旻佑第一次正式演戲，就挑戰反差這麼大的角色，相當不簡單。雖然剛開始拍的時候，感覺到他有些尷尬，但後來他整個人放得很開，他的表現為這部戲加了很多分。

王思平很美，她非常符合台劇中「國民精靈」這個角色。我覺得唯一可惜的是，她在戲裡應該被稱為「宅男女神」，比較符合本地文化，會更有台灣味。

★ 與前輩對戲獲益良多

這是我和包大哥第二次合作。前一次是在《愛就宅一起》，他也是演我的經紀人。所以這次他再度扮演我的經紀人，我們倆可說默契倍增。中文版的《原來是美男》將演員自身的元素和台灣的風格融合進劇情中，讓整齣戲真的很「台」，我覺得非常棒！

從以前軍教片就開始看為民哥的演出，他的演技非常幽默、詼諧，也是一個反應很機智的演員。繼續演。

另外，能和田麗姐演戲真的是我的榮幸，每次和田麗姐對戲都覺得她的氣勢很強，而且演技精湛。有一場戲，我看劇本時不覺得她演出時需要落淚，演出前我感覺到她好像在醞釀些什麼，然後導演喊「5、4、3……」她居然當場就哭了！我內心一驚，但表面還是假裝沒事

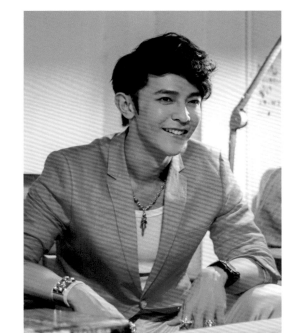

photo dingdonglee

和田麗姐演戲會帶戲，有那種「丟球、接球」的感覺。我覺得和她的對手戲都很精采，不只是我的表演，包括我的部分也是，因為會被她帶著、受她的氣圍影響，因而更加入戲（整個臉就變得超臭，哈哈哈）。我覺得我們兩個的幾場戲都很值得看，田麗姐可說幫助我不少。

★ 重金打造，精緻的呈現 日本歌迷也專程 飛來當臨演

戲中每次安排在體育館的演唱會，現場就放很多ANJELL的海報、掛報、人形立牌。因為我自己真的開過很多演唱會，也拍過很多戲，因此我分辨得出質感好或不好。每次一到現場我就會有點嚇到：「喂，海報上這誰啊？」那些文宣品質感好到我都很想工作人員要來帶回家。他們還做過跟

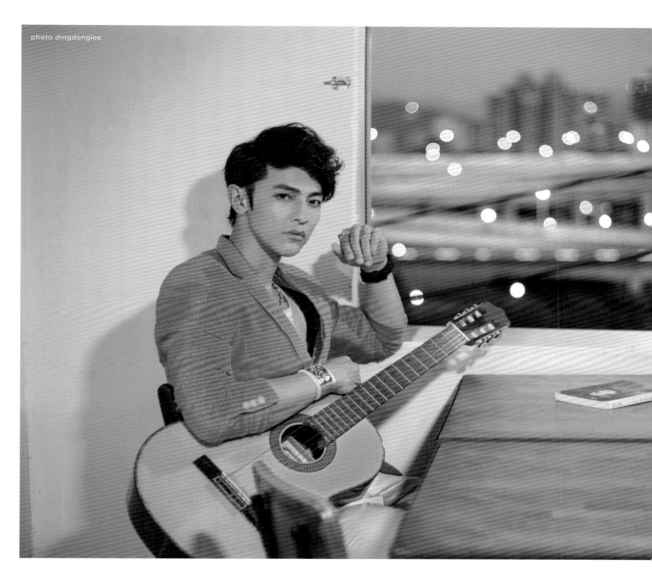

photo dingdonglee

汪東城 JIRO WANG

1981年生，演員、歌手。近年來除
在終極三國裡特別演出，在陽光天使中
友情演出，更擔綱多套人氣偶像劇的男
主角，包括終極一班、終極一家、愛就
宅一起、桃花小妹、絕對達令、終極一
班2、終極一班3；及朝電影演出，包
括紫宅、我的男男男朋友、我的美麗
王國等。角色多變，甚為觀眾所喜愛，
為華人戲劇界內，最熾手可熱的年輕男
演員。

那種有兩三層樓高的巨型海報，用
大型輸出，品質非常好，編排和設
計上也看得出專業和用心。然後為
了這麼多東西花了這麼多心思、這
麼多錢，還請幾百個臨演，就只為
了拍那一天。

而且劇中的演唱會場面都很浩
大，但因為我本身是歌手，所以對
這種場面已經很習慣了。不過由於
當天有兩百多名日本歌迷專程從日
本飛來，幫我們完成這場戲，讓我
非常感動。在台灣拍戲但現場有一
大堆日本歌迷，感覺也很奇妙。後
來還會收到日本歌迷的信，特地
寫說：「你有看到那場戲我在下
面嗎？」我就會回答：「當然有看
到！」總之我真的很感動。 ★

飾 高美男／高美女

程予希

第一次挑大樑演出女主角
表現令人驚豔

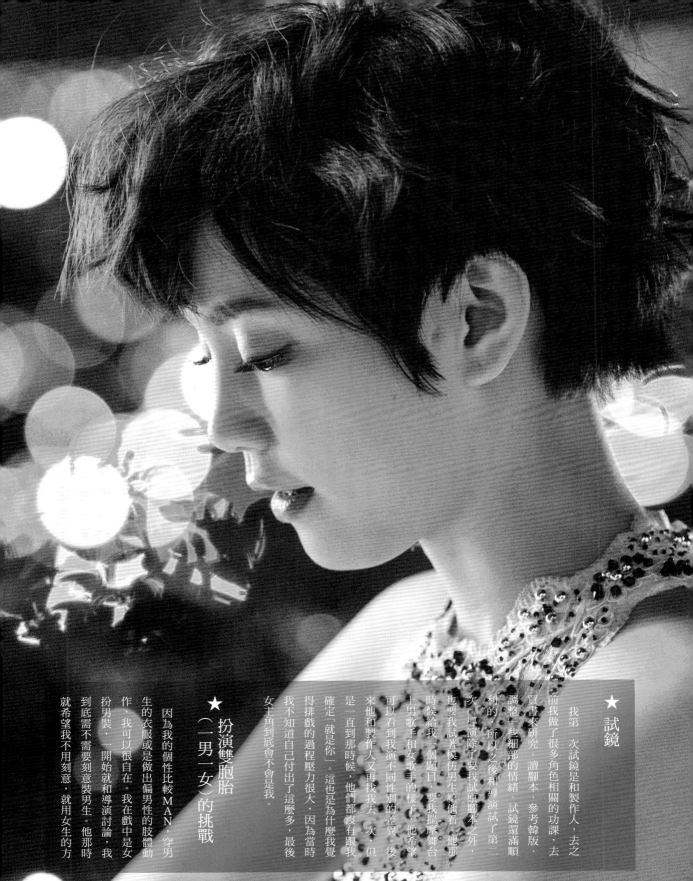

★試鏡

我第一次試鏡是和製作人，去之前我做了很多角色相關的功課，去買書來研究、讀腳本、參考韓版、調整一些細部的情緒。試鏡還滿順利的，所以之後和導演試了第二次，導演除了要我試原腳本之外，也要我試著模仿男生給他看他那時候給我一個題目，要我揣摩舞台上男歌手和女歌手的樣子，他希望可以看到我演不同性別的差異。後來他和製作人又再找我去一次，但是一直到那時候，他們都沒有跟我確定「就是你」。這也是為什麼我覺得排戲的過程壓力很大，因為當時我不知道自己付出了這麼多，最後女主角到底會不會是我。

★扮演雙胞胎（一男一女）的挑戰

因為我的個性比較MAN，穿男生的衣服或是做出偏男性的肢體動作，我可以很自在。我在戲中是女扮男裝，一開始就和導演討論，我到底需不需要刻意裝男生。他那時就希望我不用刻意，就用女生的方

式去演。因為美女原本是個修女，從小就都和女生一起長大，她本來就不知道男生是什麼樣子，因此她應該是用她很女生的方式去揣摩哥哥（美男）。

我去分析美男的角色個性，找到一些點和我高中時候很雷同，於是我去約很久沒見面的高中同學碰面，藉此找回自己高中時的樣子、感覺，用那個感覺來呈現。

至於要去詮釋真正的哥哥高美男，我是觀察劇裡的其他男性演員，因為我覺得很多時候男生扮女生，會把女生扮得很嬌；而女生扮男生，又會把男生扮得很痞；就是會有一種性別的刻板印象。所以得要抓到一個樣子，就是不能那麼讓美男更帥氣。用眼神、坐姿、講話的語氣去改變。

★ 比起「可愛」更喜歡被說「帥」

最初美男角色的設定和日韓版一樣是鍵盤手。所以最初導演問我：「如果要你學鍵盤，需要多久的時間？」我說：「如果是簡單的，一個月內可以學會。」一直到快要開拍的

時候，他們才決定把這個角色換成貝斯手，用我熟悉的樂器，也可以讓美男更帥氣。知道時我很興奮，因為畢竟貝斯是我很熟的樂器，我在肢體上可以更盡情地去表現帥的感覺。其實我私底下個性其實比較直接、大剌剌，所以比起人被稱讚「很可愛」，我更喜歡被說「很帥」。

★ 感情戲必笑場

其實美男這個角色有非常多的哭戲，但一路演下來，我發現對我來說，最難的不是哭戲而是感情戲。

可能也因為很久沒有談戀愛了，但是演愛情戲的時候，需要真正喜歡、也就是必須投入在高美女這個角色，真的喜歡上泰京，真的會有「喜歡」的感覺。那時候我一直在尋找這個感覺，但因為當下沒有喜歡的人，所以要抓那個「喜歡」的感覺有點一直繞在外圍打轉，也因此演起感情戲就會很容易笑場。

我還記得我第一場感情戲是穿著禮服踩在大東腳背上跳舞。我記得自己和導演說我真的沒有辦法。因為我真的很緊張，而且非常擔心我會笑場。那時候現場的佈景有酒，我就問導演可不可以把酒喝掉。他說那個是葡萄汁，然後問我真的要喝「真的酒」？我說：「真的，我真的要喝。」

後來的排戲過程很好笑，因為我踩在大東腳背上跳舞時，導演居然在旁邊在唱布袋戲的歌，我大笑。但好險正式來的時候沒有什麼NG，因為我真的很怕NG。這場戲對我來說很困難的地方有二：第一，我得和大東靠很近。當大東說：「看著我」我就瘋狂想笑。第二，我很不喜歡露出腳，更別說讓別人碰我的腳，所以戲中大東要幫

我把高跟鞋脫掉，然後還要把腳踩在他的腳背上，這對我來說等於是把自己給「剝開」，所以我才會需要喝酒來壯膽。

★ 旻佑是男版的我

認識旻佑之後，發現他私底下和我滿像的，可以說是男生版的我。我們都是對自我要求很高的人，但好處是我們也都很樂觀，會想辦法去解決，所以不會讓自己累積太多不好的情緒。

我也很佩服旻佑，因為Jeremy的年紀設定比較低，要活潑、非常開朗、像個小孩一樣，我覺得最具挑戰性的就是這個角色。因為要表現現場的活潑天真，可是又不能變得很「娘」。而開拍前旻佑都在跑專輯宣傳的通告，所以一開始他有點沒辦法立即從蔡旻佑跳到Jeremy，但他對自我要求非常高，所以過程中看到他一直在調整，最後演活了那個角色。這部分讓我看到他的敬業，他真的放下很多包袱。他很重視他的工作，雖然私底下很愛開玩笑，但他工作非常嚴肅。

★ 拼命咬嘴唇

有一場很後面的戲，我和大東要接吻，但是我真的很不會演吻戲。之前拍吻戲都是我用定點就結束了，所以那場戲我也用定點的方式吻大東。然後導演就說：「樂樂，你可以不要再笑？有這麼好笑嗎？」然後副導會提醒我：「樂樂，你再笑，就要親更多次！」所以我最後只能拼命咬嘴唇，用痛來取代我想笑的感覺。

但說到這點，我就要誇獎大東。他真的太強了。因為只要喊「五四三二一，Action！」他從來不會笑場。有一場戲是我躲在他房間的廁所裡，他發現有奇怪的聲音，起身要進來，導演居然在旁邊唱「黑眼豆豆」的歌，旁邊工作人員已經全都笑到一直抖、一直抖，但是大東還是不為所動，超冷靜。我問他為什麼這麼厲害，他說：「因為我完全入戲了，不受影響。」

★ 導演：「你對不起誰？」

阿福導演很棒，他會一直教我戲。他也很看重我的態度，會不斷提醒我很多事。因為我私底下是一個節奏很快、講話很直接的人，所以雖然是新人，和大家相處久了講話就會變得很直接。但是他會提醒我，圈子裡不是每個人都能夠接受，所以他都不准我在片場大笑，也不能聊天。他覺得我身為新人，還沒有屬害到前一秒可以進入戲中的角色。他希望我在預備的狀況下都能保持ready，不要鬆散掉。

有一場戲，是攝影師要跟我靠在陽台的欄杆上，然後要轉身和大東說話。一開始第一個點，攝影師說沒有對到。第一次沒有對到，然後第二次又沒有對到。後來攝影師就直接移動他自己的位置，而不是叫我動。然後我就低聲說：「對不起。」導演就用現場都聽得到的小喇叭問：「對不起誰？」我只能放聲大喊：「對不起導演！對不起玉堂哥（攝影師）！對不起大家！」結果現場哄堂大笑。

★ 在水中比「YA！」

印象很深刻的戲應該是下水那場戲吧。我其實不會游泳，為了那場戲我私下去學游泳，但也只是從怕水到不怕水。我一開始不能適應的其實是要穿束胸，剛開始會覺得很不舒服，後來穿久了也還OK。可是那場戲是纏繃帶，不是用束胸。為了保護我，所以他們繃帶纏很緊，但繃帶沒有彈性，又纏了三

photo dingdonglee

層，所以我光是在陸地上呼吸就有困難，更何況要下水。

下水戲其實分兩場。光是水上那一場就讓我很痛苦，因為演員得一直濕了又乾、乾了又濕，真的很冷，冷到嘴唇都發紫。而水底那場戲，光看到三米深的泳池就讓我很害怕，想說：「天啊！待會怎麼上來？」之前就聽人家說，水戲通常會拍很久，因為得要演員、燈光師、攝影師三者的狀況都配合好，難度高很多。

我後來才知道，他們那天預備拍戲的時數抓八個小時。我很擔心我的表現會影響大家，所以那時很認真聽教練講解怎麼暖身、自救。

但因為我下去還要演出「掙扎」，誰知道你是真的還假的？所以要事先決定一個信號，只要我做出那個信號，教練就會立刻救我上來。導演就跟我說，如果你不行了，就比「YA！」我們馬上救你上來。後來副導說，監看水中的那個monitor，就看到我掙扎，然後忽然

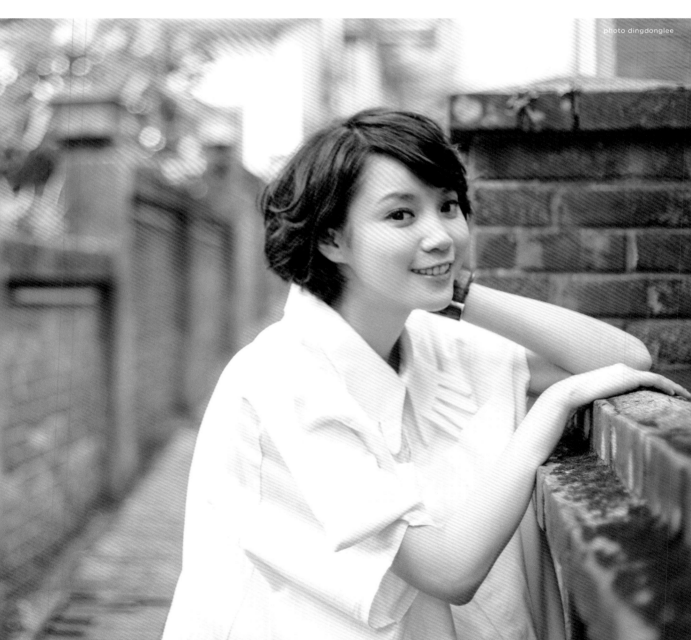

photo dingdonglee

比出一個「YA！」。接著就被救上水面。很好笑！

很感謝工作人員和導演，他們都很精準，希望能減少演員的痛苦。

那場戲最後我們拍不到三個小時就結束了。

★ 完全崩潰的吻戲

有一場戲讓我在片場崩潰，就是大東在天台吻我的那場戲。我們要先爭執，我大哭，然後大東一氣之下就吻了我。那時先拍遠景、中景都很順利，但是要拍近景特寫的時候，我就忽然哭不出來了。怎麼試都哭不出來。通常為了培養哭戲的情緒，我會聽音樂來隔絕外界的干擾，專注在我自己的想像力。因為我沒有辦法用「代替」的方式來哭，我一定要專注想像戲中角色會哭泣的原因才哭得出來。

那次讓我很崩潰的原因是，我在排戲的時候哭得出來，但正式演的時候就不行。所以我非常自責，覺得怎麼可以讓大家等我，自己怎麼會連一場哭戲都哭不好？而且拍到那時候，前面已經拍過很多次哭戲了，所以就更自責。我蹲在導演旁的monitor說：「我真的不行！我真的不行！」完全崩潰，一直哭。導演說：「你一定可以，你要上去。」後來大家等了我快半小時吧，終於把戲拍完。我當時哭到喘不過氣，把現場工作人員全都嚇傻。

因為是新人，頭一次演戲又擔任這麼重的角色，壓力很大。但真正壓力大是在開拍前的排戲過程，要不斷地去抓這個角色到底是什麼樣的個性，不斷地和導演討論、做各種嘗試。所以那時候壓力很大，因為不知道自己到底能不能做到。開拍之後，因為已經熟悉了，反而就還好。也因為工作人員和演員們都很照顧我，就像個大家庭，讓我變得更熱愛演戲。★

程予希（樂樂）LYAN CHENG

1988年生，新生代廣告美女，亦為創作型音樂才女！演、唱俱佳，為潛力十足之新生代女藝人。曾擔綱多部廣告和MV的演出。

飾　姜新禹

仁德

靠不斷的努力
彌補語言的問題

인덕

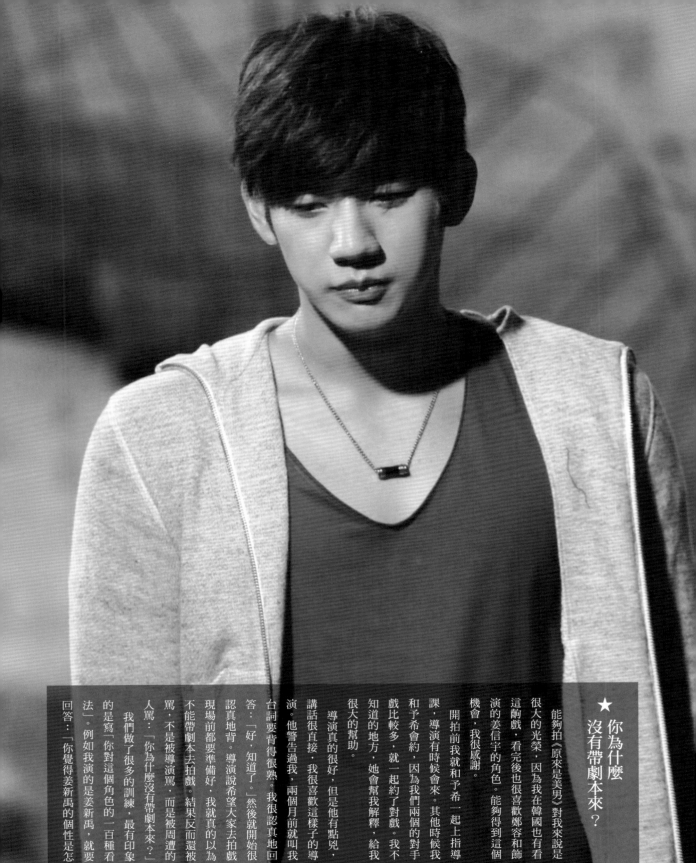

★ 你為什麼
沒有帶劇本來？

能夠拍《原來是美男》對我來說是很大的光榮，因為我在韓國也有看這齣戲，看完後也很喜歡鄭容和飾演的姜信宇的角色。能夠得到這個機會，我很感謝。

開拍前我就和予希一起上指導課，導演有時候我和予希會約，因為我們兩個的對手戲比較多，就一起約了對戲。我不知道的地方，她會幫我解釋，給我很大的幫助。

導演真的很好，但是他有點兇，講話很直接，我很喜歡這樣子的導演。他警告過我，兩個月前就叫我台詞要背得很熟。我很認真地回答：「好，知道了。」然後就開始很認真地背。導演說希望大家去拍戲現場前都要準備好，我就真的以為不能帶劇本去拍戲。結果反而還被罵，不是被導演罵，而是被周遭的人罵：「你為什麼沒有帶劇本來？」

我們做了很多的訓練，最有印象的是寫「你對這個角色的一百種看法」。例如我演的是姜新禹，就要回答：「你覺得姜新禹的個性是怎

樣……他喜歡什麼……」有一百個像這樣的問題。我就自己寫，寫滿之後再給導演看。導演對我最主要的要求就是：「仁德，你真的台詞要背得很熟，因為你不是台灣人，所以我知道這很困難。你要台詞背很熟，戲才出得來。」

我看大東哥讀劇本，他就是看一下，五分鐘，然後就「好了！」但是他看五分鐘的東西，我要花一個禮拜的時間，每個字都要查查查，看這個是什麼意思。一直翻字典，劇本上寫滿了韓文和注音。所以讀劇本、背劇本對我來說最困難，其他都還好。

有的台詞，演的時候就得花力氣想台詞。平時台詞是一小段一小段，那就可以記得很好，可以演下去。

仁德用功背劇本的證據！

大東哥常常跟我開玩笑，拍完戲在休息的時候，他會講好笑的話。大東哥真的人很好，脾氣也滿好的，我會看著他，覺得要學的地方真的很多，我一次都沒看過他在現場心情不好。我覺得這一點要學一下，因為我心情不好，大多是因為臉上。我會心情不好的時候會寫在臉上。我會心情不好，有時候一場戲NG或台詞記不熟，休息的時候我想：「啊，剛剛那個戲可以演再好一點」。當想到這樣後悔的事情時，因為我腦袋很嚴肅在思考，臉就會臭臭的。

和大東哥對戲的時候，他會指導我位置，讓我不會擋到他，他也不會擋到我，還有注意機器的位置。

★ 對每個人都溫柔一點

最初要演新禹這個角色的時候，我有私底下做功課——就是對每個人都溫柔一點，對劇組、對其他演員也都溫柔一點，當然最主要是要對予希溫柔。我心裡就想：要溫柔、真的要喜歡她……

新禹總是默默看著美男、默默地守護她。但若是我真正的個性，我會「直接」守護她。因為默默的話，被搶掉怎麼辦？哈哈哈！因為我是男生嘛，總是要先挑戰一下。如果她不喜歡我，那就算了。但是如果沒有挑戰，然後被別人搶掉的話，那多後悔！我不想做後悔的事，所以會直接。

我喜歡的女生類型……嗯……可以很誠實地講嗎？（眾人大笑）當然，外表漂亮很好，但是，如果她的個性和精神不好，我不能接受。我不喜歡沒有禮貌的女生，即使很漂亮，但沒有禮貌的話不行。我指的沒有禮貌，就是對大人很沒禮貌，會和老人家、父母吵架，之前在韓國就有遇過這樣的女生。

★ 去外國的外國

這次拍戲，印象最深刻是去沖繩。因為我在韓國長大，來台灣對我來說是去外國拍戲。然後從台灣又去沖繩拍戲，沖繩也是外國。這也是我第一次去沖繩，所以很新鮮，印象很深刻。我去沖繩十天，十天都在拍戲，所以玩的時間比較少。但是大東哥有約我去吃拉麵，大東哥很帥氣地對我說：「仁德！要不要去吃拉麵！」……大東哥說原來是拉麵店的名字就叫做「大東」。

我覺得大東哥是「開心鬼」。啊？不是這樣講？喔，是「開心果」。啊？笑）。

★ 不好聽 也一樣要帥！

這次我覺得比較困難的一場戲，是要一邊彈吉他一邊對予希唱歌。導演要我現場真的唱出來，但是有的時候聲音會出不來，有時聲音雖然出來，但是會破音。但是我不能害羞，樣子一定要帥，不好聽也一樣要帥。這對我來說有點……（苦笑）。

之前在韓國的時候，學弟就有教我彈吉他，基本的學一學，用吉他練歌，會彈幾首歌，但是不很專業。這次為了戲，有再上課。拍完之後，最近也有繼續在上課。

改別的方式來講台詞。而旻佑哥會告訴我很多現場要注意的事情。他是一個很有禮貌的人，他也是我的師兄，要跟他學習的地方很多。他的嘴巴比較甜，對每個人都很客氣，我很欣賞他這樣的態度。因為我嘴巴比較不會甜，講話比較直接，但是旻佑哥講話會讓別人聽起來比較舒服。

平常沒有拍戲的時候，旻佑哥會約我去游泳，一起減肥。因為有時候我拍戲臉腫腫，他就會跟我說：「喂，仁德！你最近有變胖喔。要不要去游泳？」

戲裡他叫我「新禹哥」，但是戲外我叫他「旻佑哥」。他平常有時戲拍

完後也會開玩笑，叫我：「欸，仁德哥！仁德哥！」這樣。我也會配合回答說：「嗯，怎麼樣啊？旻佑弟？」（哈哈）

因為我常常不是在背劇本，就是在睡覺，他們常常用手機偷拍我睡覺的樣子。旻佑哥最會拍，他的手機裡都是我睡覺的畫面。

印象最深刻的還有另一場戲，就是在游泳池拍戲。開始拍之前我把手機拿出來看時間，導演說：「仁德！快一點，快進去水裡！」我就怕到了，趕快把手機放進口袋裡就跳進泳池，然後手機就壞了。那時候旻佑哥好開心，他的臉笑得超級開心。

★ 戲裡是新禹哥，戲外則是大家照顧的弟弟

例如予希，在戲裡是我照顧她，因為我是「新禹哥」嘛（笑）。但是在現實生活中，是她照顧我。因為我看台詞的時間比別人長，睡的時間比較少，現場我會常常睡覺。予希會關心我，她跟我說吃維他命B群會好一點，然後她就買了很大一罐維他命B群給我，我非常感動。她很照顧我，也會一直幫我對台詞。有的時候台詞很難，她會幫我

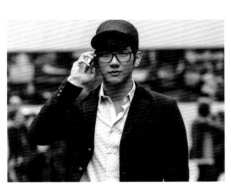

★ 其實我很怕蟲

片頭四人躺在草地上那一幕，看起來很舒服，大家都很熟睡。但其實我很怕蟲，現場有很多蟲。其實我很不熟睡，但是導演很兇，所以我不能「啊～」亂抓、亂動。只好一直忍耐，一直忍耐。然後太陽又很大，但是表情要舒服。拍那個畫面好像NG了五、六次。

這次拍戲我NG比較少，這部戲真的不是我NG最多的戲。NG最多應該是在《終極一班2》吧，那時候最多一場戲NG了二、三個小時吧，因為台詞沒有背完，真的很……其實那是很棒的經驗，有那次的經驗之後，我知道台詞真的很重要。來台灣之後，聊天對象沒有韓國人，所以中文進步比較多，有

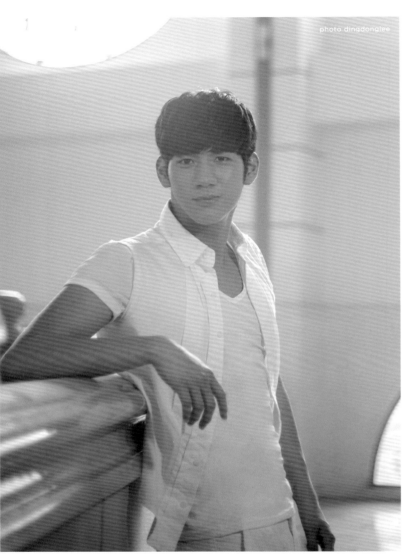

photo dingdonglee

我真的很努力，所以沒有後悔

現在回頭看，我在戲裡的表現一定會不夠，但當時我真的很努力做到最好，所以沒有後悔。但是在看播出的時候，還是會想說：「啊，怎麼這樣！我可以演得更好！」

之前拍戲的時候，早上六、七點一定會梳化。有時會拍到半夜，有時順利的話下午一兩點就結束。如果是半夜才結束，我還是會先看一次隔天要拍的劇本再去睡覺。因為我半夜的時候精神不是很好，這樣看很多次也是記不起來。所以我會先看一遍，然後去睡覺，早上起來再繼續看，這樣記得好一點。還好，正式開拍之前，我們有很多背台詞的時間，幸好那時背了很多。

我很喜歡演戲，以前的夢想就是當演員。現在對演戲愈來愈有興趣，也愈來愈好。我的目標是，以

也比較敢講。以前就是不敢講，怕講錯。現在比較敢講，也會開玩笑。經紀人還會告訴我很多有趣的台灣話。

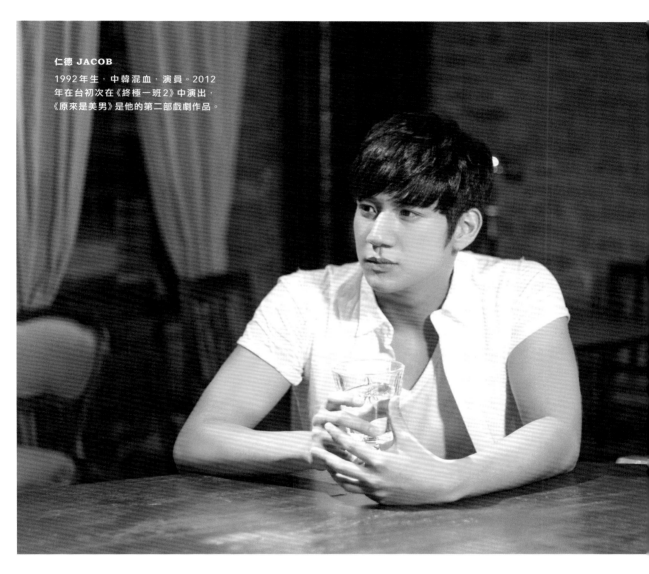

仁德 JACOB

1992年生，中韓混血，演員。2012
年在台初次在《終極一班2》中演出，
《原來是美男》是他的第二部戲劇作品。

粉絲太努力對我好

演出這齣戲之後，我覺得我的粉絲「太努力對我好」。怎麼說？例如明天西門町有簽唱會，他們半夜就去排隊，為了坐第一排。但是這樣對他們的身體很不好。他們為了讓我很有面子所以這樣做，我只是個新人，這樣讓我很感動。有些時候我在台上的表現不是很好，就覺得對不起他們，也擔心會讓他們失望，但我會繼續努力的。

★

後大家看我演戲，會說：「仁德，你戲演得真的超棒！」我想變成這樣，我會一直努力下去，變成專業演員。我長得其實不是很帥，我想要用演戲，而不是長相來比賽。

經紀人毛毛的爆料

有一天，仁德忽然問我：「那個菜花出來沒？那個菜花出來沒？」我聽了很疑惑，就問他：「什麼菜花？」結果搞了半天，他指的原來是劇組這次特別針對每一集剪的「花絮」《美男美男我愛你》。他記不得「花絮」這個詞，就變成了「菜花」。（笑）

飾 Jeremy

蔡旻佑

挑戰這個角色
讓大家看見不一樣的蔡旻佑

演戲不如想像中容易
27歲演活20歲

★

嚴格說起來，這真的是第一次接觸戲劇，卻有這麼完整的訓練過程。從一開始導演和製作公司在選角時，我只有試鏡一次，導演和製作人貴哥，他們直接給我的意見是：「不錯，演起來不像新人」。所以其實我滿開心的，可能是因為之前的戲劇經驗的累積，讓他們有這個感覺。我原本以為自己就可以輕鬆地接拍這部戲，沒想到後來在上課時，我自己遇到的挫折很多。因為Jeremy這個角色很天真、活潑、自然high。導演不希望我把他演得很刻意，而是要發自內心的開心和快樂。因為如果不是發自內心，演出來就會非常地尷尬，會讓別人覺得只有你自己在自high。

我在一開始碰到最大的問題就是因為我實際的年齡和劇中角色有一點差距，我現在二十七歲，但劇中Jeremy的設定年齡大約二十出頭而已。因為這樣，我必須要回到簡單、單純的狀態，所以我花了很多時間給自己心理建設：我是個三歲

小孩。這部分挫折感還滿大的，因為一開始導演就跟我說，你這樣是不及格，沒辦法過關的。你沒辦法過我這關，那觀眾那關就一定過不了。一開始他就很嚴格地要求我要自然。他不嚴格要求我要演得多有技巧，或是口條要怎麼樣，唯一的要求就是「我要自然地到位」。

重要的關鍵是：反正你演的角色就是這樣嘛，就把自己當成片場裡最小的小孩就好啦！他說：「你終於有一個機會可以好好地無理取鬧，為什麼不把握？」我被這句話點醒。後來我就開始放開來，「反正我在劇組裡是不需要任何偶像包袱的」。

這是一個很好的機會。

★ 拋開偶像包袱

因為我算是戲劇新人，我和予、仁、德一起上戲劇課。我也看到他們非常地幼稚，這也讓我壓力很大，因為畢竟我和他們比起來，出道比較早。所以雖然我是戲劇新人，但我內心會覺得，不行，我都出道這麼久了，不能讓別人覺得我在戲劇上的領悟力還沒有他們來得快，所以其實我花很多功夫的。

對我來說，我不是演戲出身。是不知道大家看到我的演技有沒有肯定，可是我很希望大家有看到我在這部分的努力。

Jeremy和我私底下的性格落差非常大。可能因為我經常一個人在思考、寫歌，所以私底下一個人時很安靜，都是在腦中運作。當然和朋友出去時還是會很high，會打打鬧鬧，但是那個方式和Jeremy也不一樣。Jeremy比較不會察覺到很多細節，但現在的我會觀察到很多細節，例如朋友講的某句話或是某個節，表情所代表的意思，比較社會化。

其實聽說他們要找人拍《原來是美男》，我就去找韓版來看。我發現李洪基這個角色非常討喜，跟我二十歲時候的個性很像，加上片中角色都必須會樂器，這也是我的專長。我就覺得自己應該去爭取演這個角色，而且這部戲的題材很吸引人。加上後來和這些演員相處起來感覺都很棒，當初決定要演是對的。

那時候除了導演和製作人肯定我的試鏡之外，其實我有毛遂自薦。我一直透過經紀人和製作公司表達希望爭取到這個角色。因為我認為Jeremy對我來說是非常具有挑戰性的角色。雖然說和我在音樂上的形象是很大的反差，可是我覺得這是我該接受的挑戰。我覺得如果我能演到這樣的角色，就是一開始來個難的，之後就會覺得倒吃甘蔗。當然一定還會有其他挑戰，但我覺得

其實導演到後來不太管我怎麼演，因為方向確定。一開始導演有點出一個重要的問題是：我會一直催油門。我講每一句話都是重音，這是因為我想要表現出很high的樣子，所以就不小心地強調了每一句話。變得很像機車一直在催油門，這樣觀眾看了也會累。所以前面幾場戲我的挫折感覺得很大。後來有一位現場工作人員和我很好，他點出一個很

★ 印象最深的是扮演豬哥亮

印象很深刻是我扮豬哥亮那場戲，那是我滿大的犧牲。但是我在片場沒有很害羞，因為那時候我的狀態已經很進入Jeremy的角色了。但是事後看播出，整個人就很想要躲到地洞裡，覺得：「哇！我好大

膽喔！怎麼會做這個嘗試」。其實豬哥亮很好模仿，很多人都常常模仿他。我其實沒有想太多，導演也沒有教我怎麼做，我就自己演出那個樣子。沒想到演出來大家覺得還蠻可愛的。

其次就是裸戲（笑）。第一次在戲劇中裸露，覺得很害羞，因為我不是這樣個性的人。雖然沒能來得及去健身，還好有留一些老本在（笑）。

★
面對戲中角色
轉換的內心衝突
與真實個性

我對大東最早的認識就是飛輪海時期，他是一個偶像歌手。常常在通告上會遇到他，但從來不知道他私底下那麼隨和。他私底下很健談、很喜歡和別人聊天。雖然他在戲劇上已經有很多經歷，而我算戲劇新人，但音樂上我們算同期出道，他也沒有任何架子，把你當同等的平輩對待，我覺得這一點很棒。而且大東時不時就在片場伏地挺身、仰臥起坐。沒事就練腹肌、練身體。

同樣的狀況也發生在我和仁德身上。因為他實際年紀比我小，但戲中角色卻比我年長。所以拍戲時，我要叫他新禹哥。一下戲，他要叫我旻佑哥。所以有時就會錯亂。仁德很可愛，就是個年輕人。（想當年，我也是被人家講「年輕人」的人啊！）他在片場很認真，一直在補K劇本……但也因此他回家睡眠很少，所以常常會看到他在片場打瞌睡。我就會把手機拿起來拍他睡覺的樣子，我手機裡頭現在全部都是他睡覺的樣子，多到真的可以出成一本書。還有一次是台北場的簽唱會，仁德和我在車上就睡著了。大東先發現，我們三個就把頭湊到他睡覺

的頭後面自拍（笑）。

對戲時，有時我心裡會想明明就是比我還放得開的人，現在是在矜持什麼？但因為黃泰京性格的關係所以沒辦法。而Jeremy在泰京哥旁邊耍幼稚、撒嬌的時候，我自己也會有點尷尬，因為對象是大東。我就得把他當成泰京哥，而不是大東。其實一開始會想成外人的尷尬，內心會有點衝突，想說：「我幹嘛對大東嘛這樣啊？」後來就把他當成一個大哥哥，而我就是一個小孩子，不斷地說服、催眠自己。

★ **不像新人的女主角**

比起仁德，予希就比較不禮貌了（笑）。其實不是不禮貌。而是她很開朗、和別人相處時不會把別人當成外人，尤其如果很熟之後，會感覺她很真誠地和你聊天。像耶誕節時，她送全劇組一人一份她自己手工做的餅乾和卡片，卡片還寫滿了字，每個人都不同，可以看見她的用心。所以見到予希會有一種溫暖的感覺。她和一般的女生其實不太一樣，很熱情、不怕生。而且我很驚訝也很欣慰的是，我第一次拍戲就遇到這麼棒的女主角。她雖然是新人，但是完全沒有新人的生澀，反而很聰明、很機伶。所以朋友問我女主角是誰，我都會回答：女主

角是個新人，但是她會紅，她非常厲害，在戲裡的表現非常到位，很厲害。果不其然，播出後她受到很大的注目。我覺得她真的很不簡單。

不過，予希很愛吃，看到食物就第一個跑去吃。不管是戲裡的食物，或是戲外劇組額外準備的食物，她都第一個衝去吃。看到食物她眼睛都亮了（笑）。

在這齣戲裡，遇到兩個很棒的長輩：為民哥和偉銘哥。我們因為他們的名字有鬧過一次笑話。在沖繩拍戲，我和思平、心妍，還有我們各自的經紀人開車出去玩。後來包大哥來了，傳簡訊問我們在哪裡。我就跟心妍說：「偉銘哥問我們在哪裡。」結果心妍就發簡訊給為民哥，告訴他我們在哪裡、如何、很開心啊。然後為民哥就回訊：「然後呢？」很尷尬。因為他們的名字發音太像，就鬧了一個笑話。後來思平和心妍一直罵我：「哪有人叫『偉銘哥』啦！都叫包大哥好不好！」

他們兩位都是很照顧後輩的長輩，會給我們很多建議。而且為民問他什麼，他絕對會幫到底，他甚

哥很厲害，因為戲裡有時會有慶功宴，他只要有酒，都是真喝，但完全不影響演出。包大哥是真的在戲裡會「跑跑跑」，他私底下也還是在「跑跑跑」（笑）。

關於這齣戲，我必須要說：劇組的美術太厲害，他們把海報和扇子等宣傳品，都做得很精美。根本就是真的樂團的文宣品，可以給歌迷。有時候我一進到片場看到那種大型掛報就會大嘆：「哇！這也做得出來？花了多少錢？」很棒很棒。

因為我從來沒有參與過樂團的演出和宣傳，所以算是在戲裡滿足團體生活的感覺，滿新鮮的。我也發現：如果私底下真的把我四個人湊在一起，就真的是一個樂團，其實很好玩。

導演很不吝嗇把東西教給別人，他絕對會幫到底，他甚

photo dingdonglee

至還會幫忙找資料。剛剛有提到演去飛。

因為他是很年輕的新銳導演，之前也拍過很多很棒、很紅的戲。我覺得他拍過的東西很新，梗也都是很年輕人的梗。像一些小劇場或是幻想戲，我在電視上看播出時我自己都一直笑。他剪接的手法和幻想戲碼的安排都很好。第一部戲就遇到這樣的導演，我覺得很幸運。

這次劇組工作人員自己常常都忙到沒日沒夜，但是他們照顧藝人都還是非常盡心盡力。而且劇組因為感情太好，常常在等戲的時候會

戲太用力，像騎機車催油門的問題，其實我是很嚴肅去請教他。我記得很清楚那一天是拍予希塞兩粒在下面的戲，那天我已經拍完我的部分，但是我為了要導演的答案，一直等到那天的戲收了，我和導演才真的坐下來聊。我們聊了很久，將近一小時。他很認真地把這個問題的所有解決方法都告訴我，我很感謝他。從一開始訓練期，到戲剛開始，他都教給我很多東西。到後面確定方向，他不擔心了，就讓我

為感情太好，常常在等戲的時候會

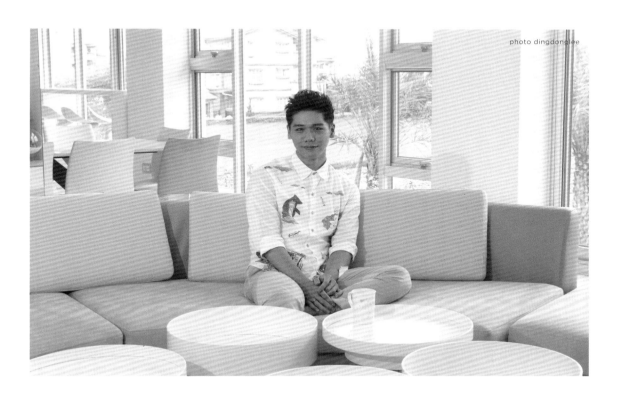

photo dingdonglee

第一次演戲，
★ 給自己及格的分數

拍片初期，搭到我新專輯宣傳期的尾聲。戲還沒拍完，剛好舞台劇又要開始排練。所以拍這齣戲的頭和尾我都有點焦頭爛額。我演完舞台劇之後，看戲播出，我自己都覺得還有地方可以加強，還可以更好。演員就是有丟接的部分，一丟一接當中，我就發現要有一些戲劇應該要有的層次和張力，所以看了播出後，就覺得好像哪一句話可以再慢一點點，哪一句話可以再快一點點。但是我自己覺得，第一次拍戲這樣已經不錯了，我給自己及格。雖然還是會有反面的聲音，但是正面的聲音比較多。而且大家都看到另一個不一樣的蔡旻佑，很

希望演到適合自己的角色。

當然，未來還是會繼續拍戲，我

★

演了《原來是美男》之後，有很多新的歌迷冒出來。以前很多人會說我帥，現在說我帥的人很少，都說我「很可愛」。當然也有人會說：「你毀了李洪基。」但是我覺得，我有努力就好了。

「你確定要拍嗎？」因為她好不容易把我塑造成唱跳型男，結果我忽然要去演一個幼稚的小孩。只要肯去嘗試，她就會讓你去做。我覺得Jeremy是「戲中」的角色，雖然大家會看到那個面向的我，但是不會被帶到歌手的我。我不知道她認不認同，但是她還是同意我做這件事，因為她很支持旗下每一個藝人做的事。

想像我會接這樣的角色。

其實一開始我的老闆葛福鴻小姐，也很語重心長地問我：「你論很久，她很尊重藝人的意願。我和她討

在現場釣魚、烤肉，有一次釣到烏龜，還弄過桶仔雞，很誇張吧！

蔡旻佑 EVAN YO

1986年生。自幼接受扎實的古典音樂訓練，擁有多樣豐富的音樂才華。2005年以全國甄試第一之姿進入師大音樂系！14歲被知名經紀公司相中簽約，在19歲發行個人首張創作專輯「19」。之後陸續發行「搜尋蔡旻佑」、「寂寞，好了」等專輯。2012年，發行個人第四張全新全創作概念專輯「超級右腦」。2013年開始朝全方位發展，參與2013幾米音樂劇「向左走向右走」演出，擔任男主角。

「黃泰京這個人
他有非常非常嚴重的潔癖
還有強迫症
東西沒有整整齊齊規規矩矩
按照他的規定來
他就會抓狂
高美男你死定了」

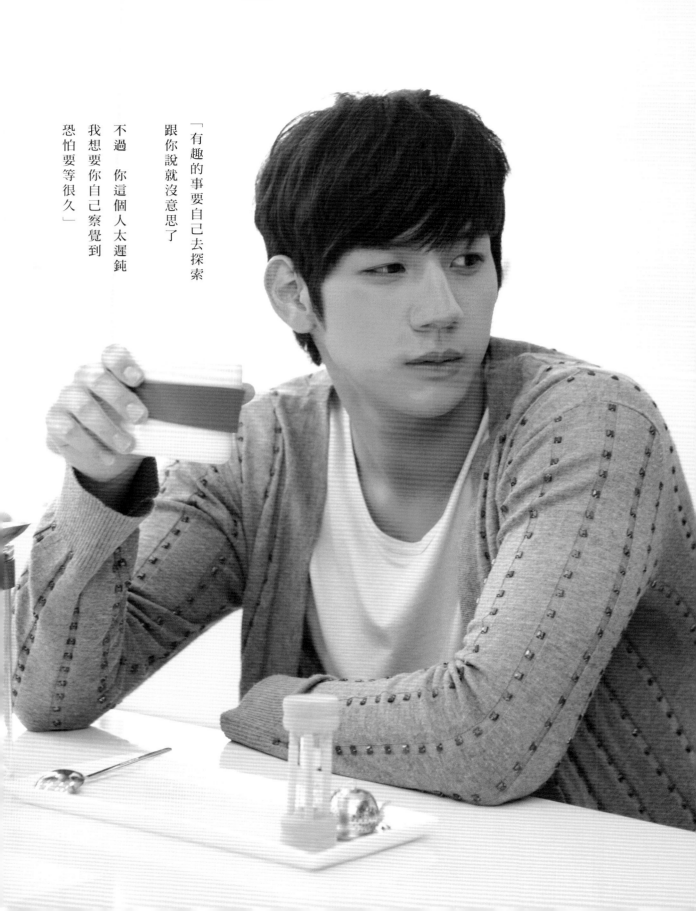

「有趣的事要自己去探索
跟你說就沒意思了

不過 你這個人太遲鈍
我想要你自己察覺到
恐怕要等很久」

「不要放手！
不要把我丟下來⋯⋯」

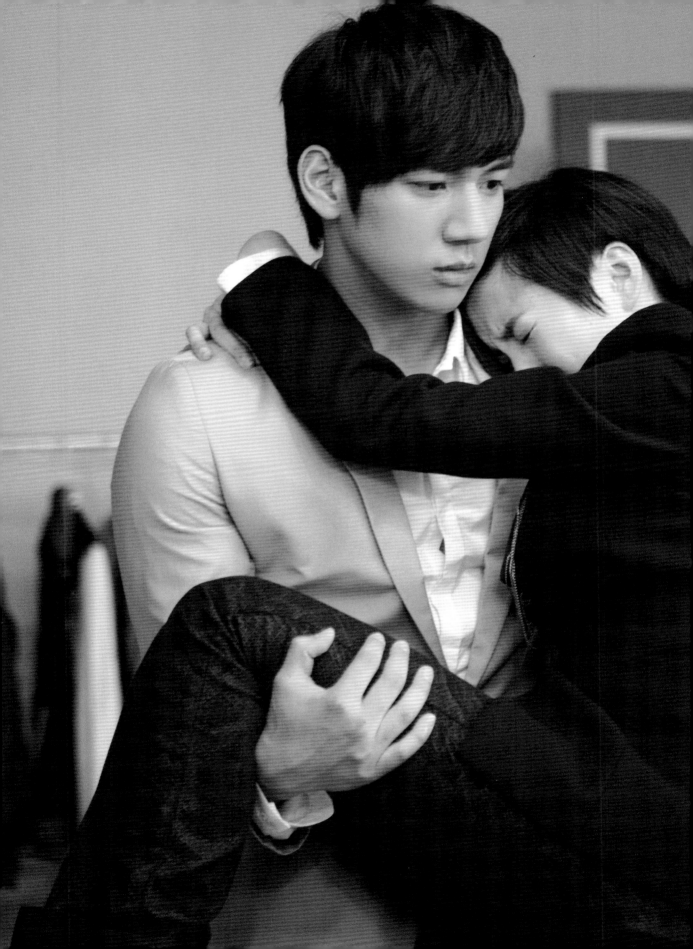

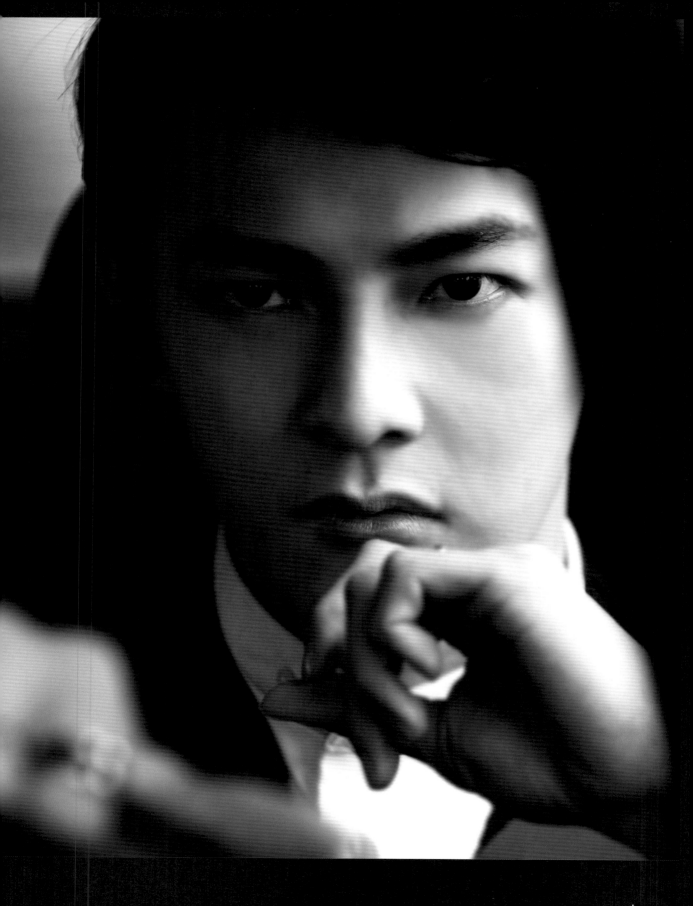

「那個拿信封給我的大嬸

說不定就是我媽媽

就算不是我媽

應該也是認識他的人

就算只有他一點點的消息

我也就很開心了」

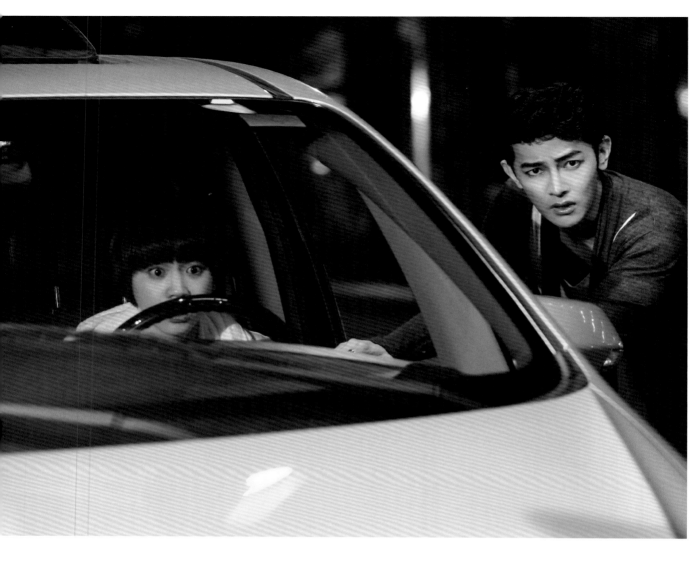

「停車啊！高美男」

「我不會停啊
泰京哥救我」

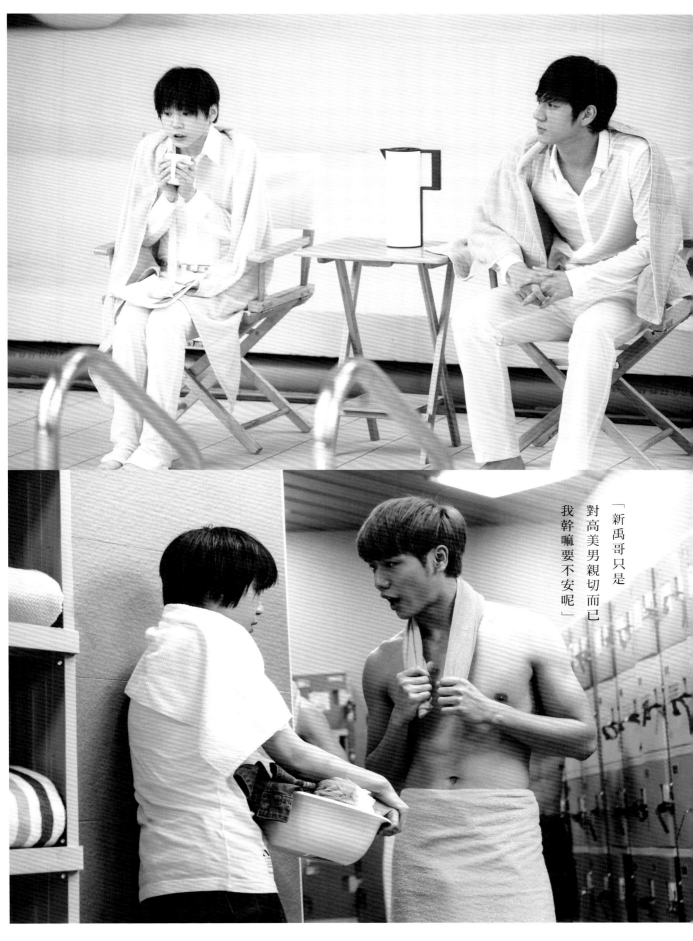

「新禹哥只是
對高美男親切而已
我幹嘛要不安呢」

王思平·飾 柳心凝

1987年生，模特兒、演員。
拍過多部偶像劇與電影。

國民精靈 vs. 大說謊家

這次演戲演得很過癮。柳心凝這個角色有很多面向，像千面女郎那樣，和大家在一起時很和善，私底下本性就露出來。遇到黃泰京時又是另外一個樣子。其實她本性很善良，只有遇到美男時會因為嫉妒而欺負她。

我之前在別齣戲裡的角色都是心機女，但這次的角色還是有一些少女的可愛，有一些十八歲女孩該有的特質，如「裝無辜」。

★ 遇到會教演員的導演

有些導演看你怎麼演，就讓戲過去了。但阿福導演（吳建新）會教導演員，處理很多細節。他會看你怎麼演，然後告訴你他的想法。我和予希有很多場對手戲，導演都會教她怎麼做，平常一般導演不會提供藝人這麼多的資源和協助。

大東一開始比較嚴肅。但後來我真的覺得，他有成為搞笑藝人的潛力！他常常一邊講笑話，一邊自己high到不行。仁德很悶騷，想和我們玩但會不好意思，所以我們都很喜歡逗他。他看起來靜靜的，但私底下其實是個活潑的大男孩。

包大哥人很好，會告訴我「你應該怎麼演會比較討喜，可以嘗試玩多一點東西」。為民哥很好玩，在拍戲現場一直問我：「有沒有男朋友？有沒有男朋友？」

★ 愉快的沖繩外景

整個拍攝過程中，比較難忘的是去沖繩，因為去沖繩都在玩（笑）予希和大東拍戲拍得很累，沒什麼玩到。包大哥很好笑，他光是在飯店一樓的商店，一個晚上就血拼了台幣兩萬元。大家根本想不出來飯店小商店裡到底有什麼東西可以買到台幣兩萬元，他真的很誇張！

但其實去沖繩拍MV時天氣超級冷，我和大東都穿大外套，還是冷到發抖。原本我還帶泳衣去想說可以游泳，結果根本冷到沒辦法下水。這個團隊很棒，效率、質感都太棒了，從開拍到結束都很開心。如果有《原來是美男》第二集的話我會很期待！

★

跑跑跑·劈腿王！

我看過韓版，但老覺得杰哥這個角色的商人氣息不該這麼重，應該是一種長輩、哥哥的身分。因為就經紀制度來說，經紀人和藝人該有一種像家人般的氛圍。所以我的表演其實和韓版有些不同，我的「杰哥」從頭到尾都很樂觀，是個「沒問題先生」。我是用現代人的心態來演這部戲，告訴他們要維持樂觀進取的心情才會成功。所以戲中當所有人都已經知道美男是女的，只有杰哥不知道。

至於在戲裡會唱我的招牌曲〈跑跑跑〉，這是因為製作團隊希望加入本土元素在裡頭，所以我可以接受。他們還很厲害，找了我十九歲時的照片來當開場。但說真的，唱〈跑跑跑〉時我還是很掙扎、有點害羞。從以前到現在，光是〈跑跑跑〉我大大小小跑了大概有一萬次了吧！真的不誇張，我大概劈腿了一萬次！這歌等於是我的符號，所以我又有個外號叫「劈腿王」。

★ 型男導演與值得期待的新生代演員

我上部戲也和阿福導演（吳建新）合作。以新銳導演來說，他的手法很細膩，願意給演員空間，會先跟演員討論，也尊重專業。因此我們彼此可以撞擊不少火花，合作起來很舒服。他對新人也有要求，也會釘人，而且釘人時很有藝術感。此外，以導演來說，他算帥。這齣戲不管幕前幕後，女的都有特色，男的也都是型男。

大東是自我要求很高、也很敬業的演員。我們很早就認識，之前他曾經當過我弟弟（包小松）的助理，是非常孝順的一個孩子。以他的條件（認真、態度、年紀）來說，我把他譽為我最年輕的大牌朋友。和予希是第一次合作。她的表現真的不錯。憑良心講，以第一部戲來說，我會給她85分。她也很認真，不拘小節。以新人來說，她這個風範在演藝圈要生存是可行的，只要接下來再慢慢往深度和高度上去要求。我祝福她。

我知道旻佑很久了，這次他的表演也讓我刮目相看，和他在歌壇的銀幕形象是很跳tone的。旻佑非常

★ 仁德的臭豆腐初體驗……

我每次去拍片現場都會帶很多吃吃喝喝的慰勞大家。有一天剛好先去了迪化街，就叫助理買一堆杏仁茶和臭豆腐。仁德是中韓混血，從來沒吃過臭豆腐。我跟他說臭豆腐很好吃，只是味道重。他吃了一口之後，廁所跑了四五趟。我取笑他：「你是懷孕了嗎？」那天我、旻佑、大東、予希，我們幾個整他整死了，在他旁邊一直大笑。他後來說，臭豆腐的味道好像米田共，如果我要攻陷韓國，用臭豆腐就夠了。

我覺得中文版的《原來是美男》在新元素上多了很多趣味，再加上一些細緻的走位，以及電影的手法、細緻度上很令人驕傲。這齣戲是寫實當中帶一些娛樂的輕喜劇，我覺得大家中文的演出都恰如其分。仁德話不多，但他算三五年後再拿出來播，還是很精緻。

1964年生。歌手、主持人、演員。成名曲為〈跑跑跑〉，因擅長跳舞，成為台灣少數的早期偶像歌手代表之一。近年來除了參與電視劇演出，也擔任音樂評論的工作。★

包偉銘 · 飾 安士杰

陳為民 ·飾 馬克

1964年生，資深喜劇演員、主持人，近年來也以自然、精湛的演技在多部戲劇中扮演畫龍點睛的角色。

近年來最有質感的一齣戲

★ 可蒂打人來真的

我覺得馬克就是一個很普通的老經紀人。他一輩子都在尋找一個很棒的藝人，找到一個，就飛黃騰達。他的求生信念很卑微，所以才會想出要美女來反串美男這一招。

劇中我和可蒂有很多對手戲，她常會打我，所有可蒂打我的戲都是我設計的。最後有一場戲是我、可蒂和美男姑姑在講關於美男媽媽的事情。姑姑很難過，可蒂也跟著很難過，我要在旁邊安慰可蒂。那場戲我其實沒什麼台詞，只是可蒂難過時一激動就會打我，那場她打人超痛的，結果偏偏美男的姑姑又NG好幾次。我那時心裡想：「阿姨！你不要再NG了！再NG我就要被打死了！」

★ 與導演高手過招

之前我大多在大陸拍戲，沒和阿福導演合作過，但身邊有很多共同朋友。第一次見到導演時，他很客氣向我自我介紹。那時我直覺他是那種所謂的「新銳導演」：穿九分褲，很時髦。當時溝通起來就很愉快，沒想到開始拍戲之後溝通更愉快！

我的表演常常給他驚喜，他的建議也常常給我意外。一個好演員，對戲的掌握可以達到百分之九十九；但有好的導演，才會給我最通透的那百分之一。他常會給你一點東西、讓我覺得：「哇，導演你也很屌！」我和導演有一種「英雄惜英雄」、「高手過招」的感覺。

★ 已經把予希當成自己的藝人和小孩

要我談予希，我很難客觀。因為當初一看到劇本，我就很入戲。到現在我還是把她當成我的藝人和小孩。即時她只做到百分之九十，我還是覺得她已經達到百分之一百二十。第一次我覺得她沒演好，是劇中一幕抽獎的戲，她在戲裡沒抽到獎，眼神卻沒看我。剛好導演喊NG，我就只跟她說：「你應該要看我，因為片中美男對馬克應該要有依賴。」後來有些戲她表現得好、提早收工，我也會傳app給她。她：「你很屌！」扣掉我因為入戲對美男的感情，其實要在台灣找一個能演男、又能演女，而且還要看起來又不討人厭，其實非常難。予希也很值得人疼，這次拍戲期間遇到耶誕節。那天最後一場戲拍完，她到我車旁邊堵我，拿了一包餅乾和小卡片送我。那卡片上寫了滿滿的字，而且餅乾是她自己做的，實在太可愛了！

★ 大東隨身帶著戲劇指導老師

我第一次見到大東時，他是完全的新人，很青澀。久別重逢，他現在已經變成大男生，是個咖了。有一場戲，馬克在想鬼點子整泰京，化完妝後我和大東一直笑、笑到快死掉，NG好幾次，真的不行。後來他忽然很正色跟我說：「哥，專業一點。」我忽然間被鎮住。有些人做事屬於認真去做、輕鬆完成，而大東是認真去做、認真完成。拍戲時他還隨身帶一個私人戲劇指導

老師。大東在對詞時，我在旁邊觀察，他並不是一個背詞和消化詞很厲害的人，但他意識到這點，所以帶了指導老師在一旁認真地練習，這點很可取。

我在拍這部戲之前沒見過旻佑和仁德。不過旻佑第一次碰面就主動來打招呼，他是多年來我第一次遇到新人會這麼主動自我介紹。他很可愛，私底下我和他聊天最多。他演這戲哪裡有困惑時會來問我的意見。我們一起演了一個月，我才發現他真實年紀比仁德大，但他在戲裡的角色卻是十八、九歲。我心想：哇，同劇的老演員到一個月後才發現你真實年紀，真的了不起！

而仁德年紀和我兒子一樣大，但我想片場裡就屬我們兩心靈最相通。因為現場大家講笑話，他常反應不過來，需要我幫他翻譯；而我講的笑話，不需要誰翻譯，他馬上就笑了。

這齣戲已經不能算台灣的偶像劇，我已經很久沒有認真期待並在演完後還追著看戲的播出。真的很驕傲這次能夠參與，這齣戲的質感是這幾年亞洲劇裡頭最棒的。不管是節奏、音樂、畫面調度、演員配

合、戲的流暢度，很久沒看過這麼棒的作品。

台灣的戲劇環境在改變，我們拍古裝劇已經贏不過大陸，唯一還有優勢的就是現代劇。這次製作人阿貴（王信貴）這個團隊太棒了，我從來沒遇過這麼專業優秀的團隊。而且劇中所有選角讓你想不出其他人能演得更好。這麼嚴謹的劇組、完整的調度、精準的組合，希望很快能再合作。★

愉快的演出經驗

張心妍·飾可蒂

1982年生，模特兒、演員。2008年因演出電影《海角七號》中「櫃台妹」角色「美玲」一砲而紅，也參與多部偶像劇的演出。

★ 個性鮮明的「可蒂」

《原來是美男》是我生完小孩後第一部正式的連續劇。我覺得這次的工作非常愉快，第一次遇到這麼好的團隊，每個環節都很認真，即使等戲也很開心。

可蒂這個角色的性格鮮明，造型突兀，因為她在劇中的身分是造型師。她的對立感十足，但又有點傻氣。馬克和可蒂從小是青梅竹馬，但她對親近的人反而會愈兒，刻意假裝不在乎，但是她對美男和其他人都很溫柔。

台灣和韓國的造型師其實不太一樣，台灣的造型師就很低調，但是韓國造型師大多很鮮麗。所以我會看一些韓國的時尚造型，也設定我的顏色比較鮮明，多用橘色、藍色等非常跳的顏色，和我本人愛穿的黑灰白很不一樣，但是我在戲裡穿起來感覺很舒服。

★ 旻佑開車很可怕?!

在沖繩拍戲時，我和旻佑、思平三人租一輛車，他們兩人輪流開。思平開的時候，大家就覺得好可怕。後來換旻佑開，結果大家就覺得更慘。旻佑自以為很厲害，但打方向燈時卻不停地開雨刷，搞得大家很緊張。有一天我們開進市區，遇到塞車，坐在副駕的思平就叫旻佑：「開過去、開過去！」旻佑以為只要超一台車就好，思平卻說：「開到最前面去！」結果所有內側車都在看我們，超丟臉！當地根本沒有人會超車，只有我們。思平根本覺得自己是女賽車手。這次能參與演出真是太棒了★

高美女是教堂的實習修女，她正為了成為正式修女努力。在前往羅馬前，遇到雙胞胎哥哥的經紀人馬克。馬克告知高美女，她的哥哥高美男已經被最有人氣的組合A.N.JELL收為新成員，但發生手術事故，拜託其在美男回歸之前做其替身，高美女搖身變成了「高美男」！安社長不顧黃泰京的反對，提拔高美男為A.N.JELL的新成員並在合約書上簽字。於是不滿的泰京抓住美男讓他現場唱歌給大家聽，美男的聲音傾倒眾人，泰京只好暫時作罷，接納了這個新團員。加入A.N.JELL後的美男不停惹出麻煩，他的迷糊個性讓周遭的人哭笑不得。而為了掩飾他女性的真實身

ABOUT THIS STORY
─故事大綱─

黃泰京　　　　　　　　　　　高美男

分，更是發生許多有趣的橋段。不過，美男的女性身分很快就被團員姜新禹識破，接著，在一次不小心的變裝下，也被泰京發現這個驚人的祕密！這兩個知悉祕密的團員卻沒有戳破高美男，竟反而奮力維護高美男，並在不知不覺中產生情愫……
此時，也發現這個祕密的國民精靈柳心凝竟以這個祕密來威脅泰京，藉以要與泰京交往。否則便馬上公開高美男的真實身分。在顧及美男之下，泰京只好就範……
於是，一場屬於歌唱與夢想、粉絲與明星、狂熱愛戀與甜甜曖昧的燦爛演出，在美男與泰京、新禹、JEREMY攜手合作下，華麗登場！

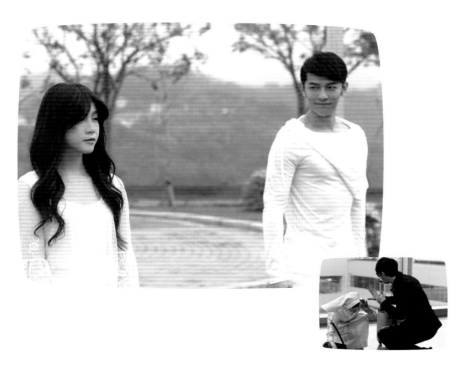

郊區的天主教堂裡傳來一陣優美的聖歌吟唱聲，已經發過初願的見習修女Gemma因為睡過頭匆匆地衝進了教堂，遲到的她眼見一個高中少女竟然偷偷戴著耳機在聽流行歌曲。Gemma覺得少女此舉甚為不妥，便好言相勸，未料一個拉扯，竟把少女的MP3拋到主教的麥克風前，就這樣，熱門樂團A.N.JELL的單曲透過麥克風傳滿整個教堂。

然而，意外不只這一樁。不久，經紀人馬克的人來到教堂，攔住了Gemma，他希望Gemma能夠幫助雙胞胎哥哥度過難關，暫時假扮成哥哥高美男。十分為難的Gemma勉強答應前往A.N.JELL公司幫哥哥簽約，也正式見到了黃泰京、姜新禹、Jeremy三名團員。在眾人質疑的狀況下，Gemma用天籟一般的聲音說服了所有人，也完成了簽約儀式。只是，她萬萬沒想到，馬克要她做的不僅僅是簽約，還要跟著三名團員一起生活、練唱。已經決定去羅馬神學院的Gemma不理馬克苦哀求，斷然拒絕。

出發前往羅馬的前夕，院長修女提醒Gemma，神的旨意是沒有人能夠參透的，要Gemma再想想。Gemma依舊整理行李，前往機場，準備出國。未料，在機場與黃泰京的一個擦撞弄丟了機票，Gemma想盡各種方法想拿回機票未果。最後，泰京將機票交給櫃檯，Gemma如願登機，但，飛機因為機械故障而停飛，給了她重新考慮的機會。

高美男加入A.N.JELL的記者會上，Gemma最後還是現身，她決定代替哥哥加入樂團，因為她想幫助哥哥完成心願，也藉此找回失散多年的母親。就這樣，Gemma化身為高美男住進入A.N.JELL宿舍，卻沒想到一住進去後，更糟的卻是，慶功宴上，喝到爛醉的黃泰京，馬上惹火了有潔癖的美男。醒來後，美男發現自己竟跟三人一起睡在客廳地板上⋯⋯

泰京遇上了慕華蘭，兩人一陣針鋒相對，
實在看不出兩人竟是……

Episode·2

高

美男醒來後發現自己在前晚喝醉時，似乎不小心跟某個團員有了意外之吻。她很害怕這件事會得罪團員，便逐一道歉，沒想到，事件主角居然又是最難搞的黃泰京。她只好硬著頭皮，端著香氛蠟燭和茶進泰京房間，準備跟泰京好好道歉。怎知這一道歉竟然又衍生出新的意外，美男險些把泰京房間的CD架弄倒，還差點把泰京房間給燒了，幸好關鍵時刻美男用口水將燭火澆熄，但此舉卻大大觸怒有潔癖的泰京，兩人一陣爭執下，CD架上的獎座落下擊中美男的頭。聞聲前來的馬克誤以為泰京將美男K量，忙叫救護車。

泰京雖然有些愧疚，卻仍不願鬆口道歉，因為他認為高美男不應該闖進她的房間。而粉絲們針對高美男的加入也紛紛表達了不滿的意見，甚至連Jeremy也討厭美男的莽撞。種種局勢讓美男感到十分沮喪，未料，馬克卻覺得美男因此得到大家的注目，

其實是一項值得高興的事情。但泰京卻執意想要搬到飯店，因為他看美男就是不順眼！在飯店裡，泰京遇上了慕華蘭，兩人一陣針鋒相對，實在看不出兩人竟是親生母子。

A.N.JELL內部不合的消息不斷被放大報導，泰京和美男之間的越來越劍拔弩張。只有新禹似乎默默的安撫跟支持著美男，因為他覺得高美男很有趣，不希望他離開。馬克不斷鼓勵美男支持美男，因為只要一個月，真正的美男就可以回來了。只是任誰也沒想到，就在這個緊要關頭，泰京意外發現了美男其實是女生。泰京連忙要找杰哥揭開內幕，巧合的是明星日報的金大牌正想採訪A.N.JELL不合消息，泰京只能暫時選擇沈默……

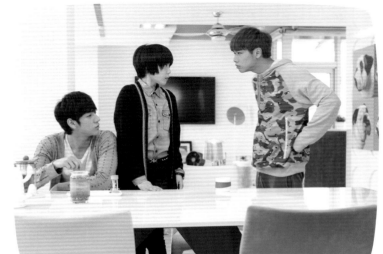

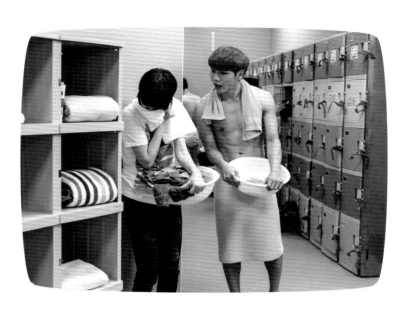

泰京拿出手機裡的錄影質問美男，
美男無法辯解只能求泰京幫忙隱瞞……

Episode.3

為了避免美男身份曝光，馬克跟可蒂小心翼翼的安排美男在團練室樓上的淋浴間洗澡。沒想到，這一天樓下的淋浴間沒有水。必須在二樓守著的馬克也因為一通電話臨時離開，舞群、Jeremy和新禹直奔二樓要去淋浴，與剛洗完澡的美男撞個正著。眾人豪不在意的脫衣，讓美男無助到極點，就在此時，新禹體貼的拿了一條浴巾蓋住美男的頭，讓美男安全離開現場。

美男還來不及鬆口氣時，泰京已經等在前面準備揭發她了。泰京拿出手機裡的錄影質問美男，美男無計可施，竟搶了泰京手機想毀滅證據，兩人一陣你爭我奪後，手機被拋飛到一台貨車的車頂。在泰京的脅迫下，美男只好爬上貨車去拿手機。未料，停在斜坡的貨車因為煞車鬆動而開始向前滑動，美男害怕忙跳下車，

結果跟泰京跌坐在地。

貨車司機來發現車不見，泰京緊張拉著美男快速跑走，兩人莫名由對立變成盟友。但這不表示泰京願意替美男隱瞞身份的祕密。美男開始思考自己是不是應該離開？

就在此時，美男的姑姑高美慈前來A.N.JELL公司找美男，雖然沒有見到面，卻留下了美男和哥哥以及爸爸的合照，讓美男要找媽媽的希望再度燃起。泰京得知內情後，雖不以為然，但也鬆口表示不主動揭發，默許美男留下。

未久，四名團員來到游泳池要拍亞洲音樂節的VCR，所幸不用穿泳裝拍攝。但無法跟大家一起沖澡換衣的美男，只能偷偷等人散去後，躲在泳池邊換衣。豈料，工作人員回頭來找遺失的昂貴器材，美男為了躲避，只能跳進泳池裡，聞訊趕來的泰京跟新禹不由得擔心起美男，陸續前來察看。

害怕被發現的美男憋氣過度，逐漸失去意識，緩緩下沉，見狀，泰京立刻跳下泳池……

053

経過落水事件後，新禹跟Jeremy都覺得
泰京跟美男關係有了微妙的轉變……

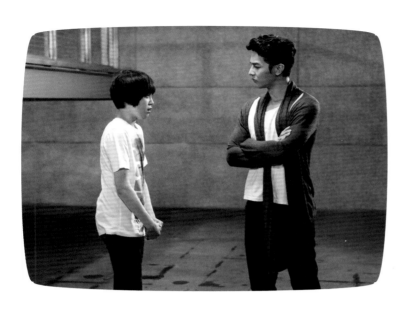

毫 不遲疑跳下水救美男的泰京，卻被
　　掙扎的美男一腳踢暈住院。

泰京住院的消息傳開後，美男竟意外變
成泰京的救命英雄，粉絲們紛紛轉為接受跟
支持。泰京對這樣的轉變感到十分無奈，決
定離開醫院避開無聊記者的採訪。卻意外撞
見了上錯保姆車的國民精靈柳心凝，也當場
才發現她的雙面人的本領。兩人一陣針鋒相
對結下了樑子，卻被尾隨而來的金大牌誤會
兩人有緋聞。

經過落水事件後，新禹跟Jeremy都覺得
泰京跟美男關係有了微妙的轉變，美男為了
跟泰京道謝，準備了海鮮粥要給泰京吃，這
才發現泰京不僅有潔癖，還對很多食物過敏。

開始有粉絲支持的美男，想要設計一個
自己的風格簽名。他希望泰京可以幫忙設
計，嘴硬的泰京不願意，卻偷偷幫她設計，
只是等他設計好後，赫然發現新禹已經幫美
男設計好了！

此時，安副總為了提升ANJELL的形
象，安排了到育幼院院陪過耶誕的慈善活
動，泰京覺得太矯情馬上拒絕。美男卻堅持
她……

想替院童們做
些什麼，因此
除了練唱練舞
之外，還撥空

去陪院童玩耍，新禹跟Jeremy也被感染跟
進。未料美男真太過勞累，導致錄音時出狀
況，引起泰京大怒，聞聲而來的新禹出面跟
泰京大吵一架，泰京這才知道美男的心情，
在最後一刻加入了育幼院的活動，美男此時
意外發現原來泰京也偷偷幫自己設計簽名。

亞洲音樂節錄影的同時，馬克聯絡到高
美慈。泰京對此事感到隱隱不安，因為如
果美男找到母親，就會離開。同時，慕華
蘭也來到此處錄節目，與美男有了一個意外
的相處。

錄影結束後，美男等到了一個悲傷的消
息。母親已經過世了……哀
慟不已痛哭不止。心疼的泰
京，終於忍不住上前抱住了

Episode.5

美

男得知母親過世的消息後，不顧即將召開的記者會趕去找未曾謀面的姑姑，她為避人耳目，借穿心凝想要不引人注意的離開，此時遇見在柳心凝化妝室門口守候的記者金大牌，泰京見狀，拉起美男的手就逃跑，金大牌心中暗爽，哪肯放棄這即將搶下的獨家新聞，他誤以為泰京率的是心凝，拿起相機追拍。

泰京貼心掩護美男離去，沒想到巧遇柳心凝，泰京故意將記者金大牌去給柳心凝，面對金大牌一連串的問題，柳心凝一頭霧水。

團員們知道美男心情低落，特意為他辦了慶功PARTY，期間拿出泰京剛出道上綜藝節目吃超辣涼麵秀的爆笑畫面，氣氛愉快。

後來美男向泰京表明當初說好知道母親消息就離開的承諾，泰京卻不以為然，表示她沒等到真的美男回來就要走十分沒義氣。美男幫新禹收拾餐盤時，新禹突然用韓文向美男告白，但不懂韓語的美男完全在狀況外。

安副總、慕華蘭和泰京在飯店餐廳碰面談舊曲新唱的事，泰京誤吃到蝦子，氣喘不過來地跑到洗手間，巧遇同一時間和新禹也在飯店用餐的美男，泰京不想讓美男看到自己不舒服的樣子，不理美男轉身離開，美男擔心的追上去。

同時，可帶送還美男借穿的衣服，卻被柳心凝設計套話，說出美男女扮男裝之事。

知道美男從未搭過摩天輪，泰京一時心軟，帶著美男前去圓夢，摩天輪上美男發覺泰京似乎怕高，就握住他的手，泰京雖不承認自己怕高卻也沒抽回手，兩人沈醉在歡樂的氣圍中。另一方面，等不到美男回來的新禹，正到處找著美男，知道美男跟泰京在一起，心情落寞。

缺錢的姑姑前來找美男，因暫時沒有地方住，只好先睡美男房，美男認為只有泰京知道她是女生，為避免穿幫而選擇與泰京同房。泰京推三阻四後，非常不情願的同意了。馬克擔心泰京和美男孤男寡女共處一室會出事，交給美男一支電擊棒以備不時之需。

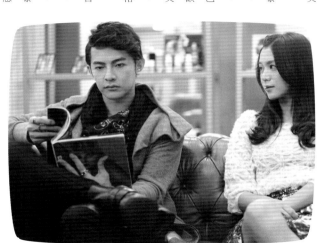

柳心凝一陣風似地來到A.N.公司要歸還泰京的外套，而聞風前來拍攝的金大牌發現幾張關鍵照片……

Episode.6

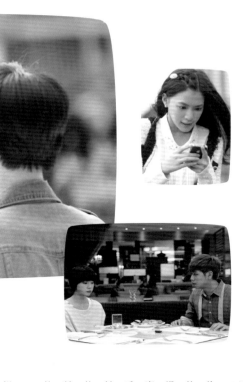

當晚，美男跟泰京同房，發現泰京有夜盲症不能關燈。只好等泰京睡著後，偷偷起來關燈，不禁好奇走近看著泰京柔和的睡容，憶起當天兩人在遊樂園開心遊玩的場景。一陣強烈的心跳，如電流在身體內竄動，美男十分不安的摸著胸口，慌張的雙手合十準備祈禱，此時泰京翻身嚇到美男，她一個不小心電暈了自己，正好昏倒在泰京的身旁。第二天，泰京醒來，赫然發現美男躺在身邊，看著她，他心裡竟然有一絲奇怪的喜悅。

安士杰宣布，在A.N.JELL發行第六張專輯之前，高美男要先發行個人EP，馬克趕緊找理由阻止，泰京明白美男的處境，卻沒有出聲。在公司外馬克哀求泰京幫忙擋一下EP的事，泰京卻直接問美男是否能唱好他寫的歌？美男表達很想嘗試的意願。事實上美男對自己超沒自信，一旁的新禹給她鼓勵，為她加油打氣。

馬克誤以為美男因沒有信心想落跑，緊急聯絡了泰京，泰京找到一身女裝打扮的美男，雖心裡想挽留她，但嘴巴上仍使壞，讓美男更感落寞，在拿下頭上髮夾的同時，不小心弄壞了髮夾，於是泰京在等著接美男回去的時候，特地買了一個新的髮夾要送她。

發現美男內情的柳心凝約泰京談判，恰巧被籃球打個正著，鼻血直流，模樣狼狽，有人認出她是明星拿手機拍不停，此時，泰京出現解圍並挺身保護她，心凝因而對泰京動了心，但兩人的畫面被拍到還PO上了網，兩人緋聞引發熱烈討論。

等不到泰京的美男決定先去買男裝，獨自在鬧區閒晃時，尾隨在後的新禹來電，透過手機來指引美男吃美食、買衣服，新禹就像是美男的守護者一樣陪伴美男一整個下午，最後，當新禹決定現身在美男眼前時，美男卻接到泰京打來的電話。美男轉身離開，留下孤單的新禹，流連在街頭。

柳心凝一陣風似地來到A.N.公司要歸還泰京的外套，而聞風前來拍攝的金大牌發現幾張關鍵照片，並認出亞洲音樂節中與泰京率性演出的柳心凝，金大牌越想越好奇，A.N.JELL裡到底有什麼不為人知的內幕，他決定火力全開，繼續追擊！

當夜，泰京和美男一起躺在草地上看星星，
互吐心聲，美男始終無法傳遞出喜歡泰京的心情⋯⋯

至，當夜，泰京和美男一起躺在草地上看星星，美男互吐心聲，美男始終無法傳遞出

喜歡泰京的心情。

心機重的心凝看出美男和泰京兩人的異樣，於是對美男說希望能多留一點時間讓她著美男，在美男練唱泰京為她寫的曲時，歌聲裡濃郁的思念之情，讓在場的所有人都動容，唱完後，美男情緒崩潰跑出錄音室，新禹和泰京互望一眼想追出

困的美男，心疼又心痛卻仍默默在一旁守護著美男。美男終於回到錄音室，新禹看到為情所

公司的泰京也同樣想念著美男。和泰京獨處，美男聽到後心中感傷，刻意留在故鄉，很想忘掉泰京反而思念日深，回到

喜歡泰京的心情。到心痛，但心凝卻是狂怒！因為泰京並非真在媒體面前吻了心凝，美男目睹了那一幕感「美男」是女生要脅泰京，泰京為保護美男，交往。泰京堅決反對，心凝一氣之下以知道京接送美男途中，將髮夾送給她，美男男非常感動。未久，心凝向泰京提議

泰

的吻了她，只是透過借位引起媒體搶拍而已。

始喜歡泰京，泰京心裡不爽卻一語不發，新禹恭喜泰京，美男心情雖悶但也勉強堆起笑容團員們為泰京開慶祝戀愛PARTY。泰京

則落寞的凝視著為泰京感傷的美男。夜裡，新禹在琴室發現了微醺的美男，溫柔地彈著琴陪她，美男將身子輕靠著新禹，泰京看到他們如此親近，心裡很不是滋味。

新禹載美男和姑姑美慈去掃美男父親的墓。在墓園巧遇慕華蘭，美男心中起疑，好奇慕華蘭的身份，卻沒追到她。泰京一路跟著來到美男的故鄉，沒想到心凝亦尾隨而

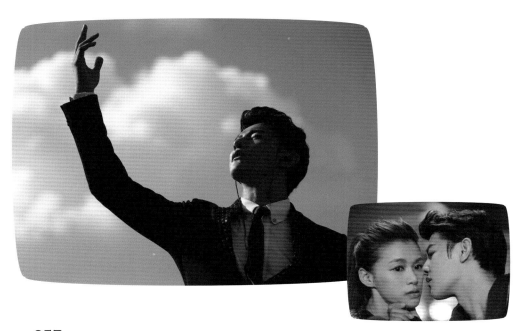

明白美男心境的新禹在一旁保護著她，
卻被馬克、泰京誤以為美男爆發的對象是他……

Episode.8

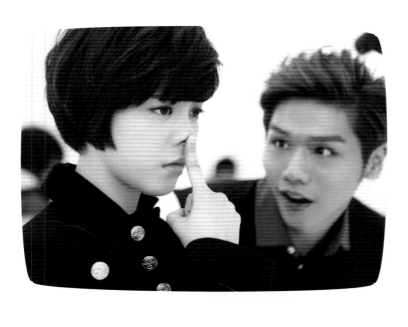

美 男在錄製個人單曲時，將對泰京的感情緒，在錄音室裡爆發了出來。明白美男心境的新禹在一旁保護著她，卻被馬克、泰京誤以為美男爆發的對象是他。

Jeremy為了鼓舞美男，帶著他展開兩人慶祝會，飛車、吃麻辣鍋，還去坐自由落體，最後還上了Jeremy的寶貝公車。馬克為了美男，掰出「穴道」治療，要美男在無法克制感情時，壓住鼻頭的穴道，變成豬鼻子。

安副總與馬克商議美男單曲的MV拍攝，決定找柳心凝來參與演出，增添這支MV的話題性。

MV拍攝的這一天，因為助理送上的海鮮精力湯，讓泰京拍到一半便起了紅疹，無法進行拍攝，幸而新禹正巧前往探班，便臨時修改劇情加入新禹，新禹和美男的互動讓泰京有點吃味。

這一天是泰京真正的生日，因為父親寄

來宿舍的禮物被高美慈打開，美男才知道這件事，同時，慕華蘭打電話給泰京，約他前往用餐，泰京本以為母親終於記得他的生日，沒想到慕華蘭安排的是與記者的餐敘，泰京氣得轉身離去。慕華蘭隨後前往公司找泰京，母子兩的尖銳對話都被本要來替泰京慶生的美男聽見了。她於是想辦法要替泰京過一個難忘的生日。她買了塊蛋糕，帶著泰京到天文館看星星，在101前擁抱泰京，學者以前院長跟他說的生日祝福，將這一切溫暖送給她所愛的泰京。

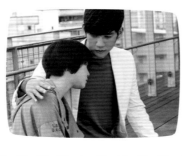

隔日，MV拍攝最後一場，柳心凝直接吻上泰京，帶給美男不小的衝擊。當天美男隨身攜帶的髮夾因故被柳心凝撿走，美男十分焦急，因為那對她來說是黃泰京送她的重要禮物。

來探班的柳心凝因為嫉妒心，戳破了美男的謊言，告訴美男她知道她是女生，並要求美男對她言聽計從……

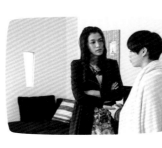

安副總舉辦了美男MV殺青慶功宴與尾牙摸彩活動。將美男髮夾帶在頭上炫耀的柳心凝，故意嘲笑美男，卻被泰京發現她拿的是美男的髮夾，泰京還將髮夾拿回，準備還給美男，沒想到美男在這時卻因柳心凝的話語暗暗神傷，決意不找髮夾了。

被泰京搶白一頓，還拿走髮夾的柳心凝，將這筆帳算在美男頭上，因此在摸彩活動的禮物上動手腳，準備讓美男出糗，沒想到泰京、新禹和Jeremy都站出來幫忙美男，反而讓美男成為全場注目的焦點。

泰京為了解決髮夾事件，親手製作了一隻豬兔子玩偶，將髮夾夾在玩偶上，送給美男做禮物。慕華蘭透過徵信，找到了孩子們的姑姑高美慈，她找高美慈見面，並提出希望能與孩子們見面。

A.N.JELL前往攝影棚拍攝廣告，來探班的柳心凝因為嫉妒心，戳破了美男的謊言，

告訴美男她知道她是女生，並要求美男對她言聽計從，否則她就要將這件事情抖出來，讓A.N.JELL每一位都受害。

原本就已經發燒的美男，在經過柳心凝的威脅後，病得更嚴重，泰京要帶她到醫院去，她卻怕身份曝光不肯進去，這份執著與體貼讓泰京感動，他漏夜守候，照顧發高燒的美男，直到她清早退燒後才去休息。

泰京到百貨公司為美男買女裝，以備不時之需，這消息被柳心凝知道了，她想了個藉口便往A.N.JELL宿舍去。她要美男直接告訴其他三個成員她是女生的事實，但柳心凝擔心其他成員也許都會原諒她。

於是她改變策略，要美男在MV試映會上當眾公布身份，否則她將告訴記者A.N.JELL的三人皆是幫助美男欺騙粉絲的共犯。若美男若不照著柳心凝的指示做，此舉將徹底毀了的柳心凝因為嫉妒心，戳破了美男的謊言，來探班A.N.JELL。

就在千鈞一髮之際，新禹一把將美男藏起，並當眾宣布這是他的女友……

Episode.10

M V試映會當天，為了讓媒體體聚焦在美男身上，她將首次在沒有其他團員的陪伴下獨自一人出席公開場合。美男在試映會開始前突然失蹤，馬克焦急地打電話回去向泰京求救。泰京發現美男帶走了備用女性衣物，他思索了一下前晚美男的話語，緊張地和新禹、Jeremy前往試映會場。

現場實在太暗了，泰京無法靠自己找到美男，他告訴新禹、Jeremy趕緊找到美男，美男應該在現場，請找一個「女生」。

果然，美男穿著女裝來到MV試映會現場。就在千鈞一髮之際，新禹一把將美男藏起，並當眾宣布這是他的女友。而泰京能做的，是協助美男和新禹離開現場。美男的髮夾在這時掉落，被經過的人給踩壞了。原本已經略有妒意的泰京，在拾起壞掉的髮夾時，心情更糟了。毫不知情的Jeremy在知道美男是女生後，開心得不得了。終於，美男是女生這件事，變成ANJELL所有成員都知道的

祕密了。

本來到現場打算看好戲的柳心凝超級失望，她終於在他們面前摘下假面具，讓所有ANJELL成員知道她的真面目，也明白了泰京跟她是假緋聞，為的是保守美男是女生這個祕密。慕華蘭因病昏厥於浴室中，被來訪的高美慈發現，救了他一命。同時，慕華蘭找泰京前去看她，希望泰京答應身體狀況不佳的她，能重新製作首曲子。面對病中的母親，他終於答應了。

新禹打算利用這個機會跟美男告白，約美男一同用餐，但泰京、馬克誤會新禹要美男去向他真正的女友解釋，美男自己也這麼認為。就在要前往赴約時，泰京又心痛又生氣。就在要前往赴約時，泰京又心痛又生氣。美男去向他真正的女友解釋，美男誤會新禹要約美男一同用餐，但泰京、馬克誤會新禹要美男不准她去，在混亂的情緒之中，泰京一拉住美男，在混亂的情緒之中，泰京親吻了美男。這個吻，讓美男幸福得恍恍惚惚，忘記了與新禹的約會，忘記了一切。

泰京還在整理自己情緒時，遇上了前來找他的柳心凝，柳心凝刻意引他說出傷害美男情感的話，因為美男就站在後頭。

美男本還想問泰京是不是喜歡她，卻聽到了那些話，傷心離開躲到練舞室。等不到美男的新禹也找到公司來，本想對她發飆，到頭來卻對傷心啜泣的她沒輒，兩人相互安慰。

回到宿舍，美男想發訊息告訴泰京別在意那個吻，沒想到傳錯了。她急著想把手機訊息刪除，卻被泰京逮個正著，慌亂中選受了傷。最後，泰京幫她處理傷口，還抱著她上樓，讓美男度過心跳加速的一夜。

隔天，A.N.JELL和柳心凝參加宣傳活動，柳心凝與可蒂聊天，才知道連泰京都誤會美男喜歡的人是新禹，她故意唆使可蒂，要可蒂幫「可憐的美男」打扮成女生，讓她可以新禹面前以美麗的女裝現身。

可蒂果然中計，幫美男換了女裝，拍了照片留念，還叫來新禹，而柳心凝則故意在此時帶著泰京前往，泰京醋勁大發，對美男發火，金大牌在拍攝現場東張西望，女裝的美男差點被他逮個正著，幸而在柳心凝的協助下順利逃走。不過，金大牌撿到了那張照片。泰京終於明白豬兔子的含意，也知道美男喜歡的人是他，他要美男成為他的VVVIP粉絲，還帶他到陽明山用餐，賞夜景、共舞，度過浪漫的一夜。

金大牌拿著照片到A.N公司，新禹與馬克只好說明新禹女友是美男的妹妹，並帶著她受訪。柳心凝帶著蛋糕到A.N.JELL宿舍要他們幫她慶生，同時她發現新禹喜歡美男，還替她準備了禮物，便用計讓這份禮物「送出去」，卻因此傷害了新禹。

新禹準備與美男去找父母，他希望美男可以藉著這次旅程給他一個機會，兩人重新再來，但美男明白新禹的心意後，最後決定不去了。因為她心中一直有個喜歡的人。同時，因不安而追到機場的泰京，發現美男沒有去，高興得不得了。他脫口而出那句尚未對美男說出的話：「我喜歡你」。

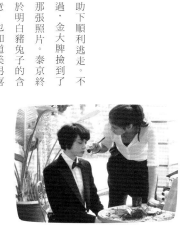

美男是美女假扮的這件事，也被慕華蘭看穿了，她不願意泰京與美男這麼親近，便挑撥兩人……

泰

京與美男確定了彼此的心意，泰京忍不住趕緊告訴馬克，Jeremy也得知了。失戀的Jeremy從電台錄音現場失蹤，被美男在寶貝公車上找到。Jeremy透過電台節目，在美男面前唱了一首歌曲，將從沒說出口的「我喜歡你」唱了出來，在感傷中結束了這段單戀。

在泰京親口說出「我喜歡你」的這一天，泰京認為這是很特別的一天，因此在工作結束後，他急著想見到美男，沒想到美男已經呼呼大睡。泰京任性地將美男挖醒，開始著手準備要給美男與他自己難忘的一夜來紀念這一天。他在公司頂樓布置了浪漫的星星燈海，還親手做了「泡麵」給美男，佐上美男買來的「牛奶」，兩人幸福地共享「宵夜」。之後，還一起在頂樓的星光電影院看露天電影，在夜色溫柔的陪伴下，泰京與美男享受著甜蜜之吻。

就在兩人步出公司時，被有事到公司的金大牌發現了，但距離太遠，金大牌不太確定，只是他起疑，認為美男與美女根本就是同一個人。於是，隔天他向安副總提出想一起訪問美男與美女的要求。同時，美男是美女假扮的這件事，也被慕華蘭看穿了，她不願意泰京與美男這麼親近，便挑撥兩人，讓泰京對美男喪失了信任，兩人的愛情受到嚴苛的考驗。

哥哥美男傳來訊息，再過兩天就可以回來了，為了拖延時間，馬克為A.N.JELL安排了海外簽唱會，並讓美男跟美女可以順利在機場回到自己的身份。

泰京為了躲避與美男的相處，決定晚一點到海外，其他團員先過去。抵達之後，新禹邀美男到海邊散心，向她告白，並拿出他請人調查出的美男母親，以及她錄製過的歌曲為禮物，做最後一次的努力。遲來的泰京其實也透過關係拿到了美男母親過去出的舊唱片，正想找到美男拿給她時，卻撞見了相互擁抱安慰的新禹和美男，他誤會了兩人的擁抱，負氣離去。

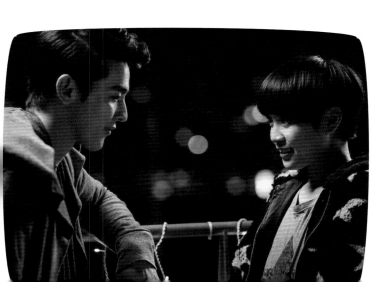

回到台北的泰京聽到了那首歌曲的祕密，
原來歌曲是高才賢寫給美男母親的……

美男追到機場想留下泰京，但惱怒的泰京根本不理，兩人不歡而散。

回到台北的泰京聽到了那首歌曲的祕密，原來歌曲是高才賢寫給美男母親的，是慕華蘭將這首歌搶了過來，佔為己有。為自己母親的行徑感到抱歉的泰京趕緊前往機場，想在第一時間告訴即將回台灣的美男。

前往機場途中要柳心凝回國後就由她來宣布兩人關係結束。

同時，金大牌也追到了機場，他抓住穿著男裝的美女，用力扯下她的外套，就在這時，後頭一個聲音說「放開我妹妹！」馬克帶著已經回國等在機場的哥哥美男現身，拯救了這一刻。機場一片混亂，泰京沒有機會跟美女說，直到回公司，他才帶開美女，將上一代的恩怨說給美女聽，並對母親的行徑感到抱歉，也希望說給美女不要離開他。美女拜託泰京不要將這首歌給他母親唱，同時，她決定選擇先離開，但也許哪一天覺得沒事了，她會告訴泰京的。

過了幾個月，美女決定出國擔任義工，

她在出國前先發了視訊告訴泰京他沒事，那一天，美男離開台灣去參加越野賽車，他寫了封信託馬克拿給美女，讓她再假扮美男跟大家相處一段時間，想清楚再決定是否要去非洲。假扮的頭一天，美女就被安副總拉去跟柳心凝吃飯，馬克心驚，只好將美女灌醉，而泰京、新禹都發現了這個是冒牌美男。泰京與美女深夜長談，美女仍決意離去，泰京裝酷地要馬克送走美女。

ANJELL演唱會首演當天，也是美女要出國的日子，泰京在大家的激勵下終於決定要親自去接美女到演唱會現場，但美女已經走了。育幼院的院童告訴他，美女要去看最閃亮的星星，泰京知道，美女一定在演唱會的現場。因此，他在演唱會現場演唱美女爸爸的歌曲，希望留住她，在大家的幫忙下，一起回味了他們的過往，點滴回憶終於融化了美女的心，美女與泰京在演唱會上幸福相遇，深情地成為兩顆閃爍著相伴的耀眼星星。

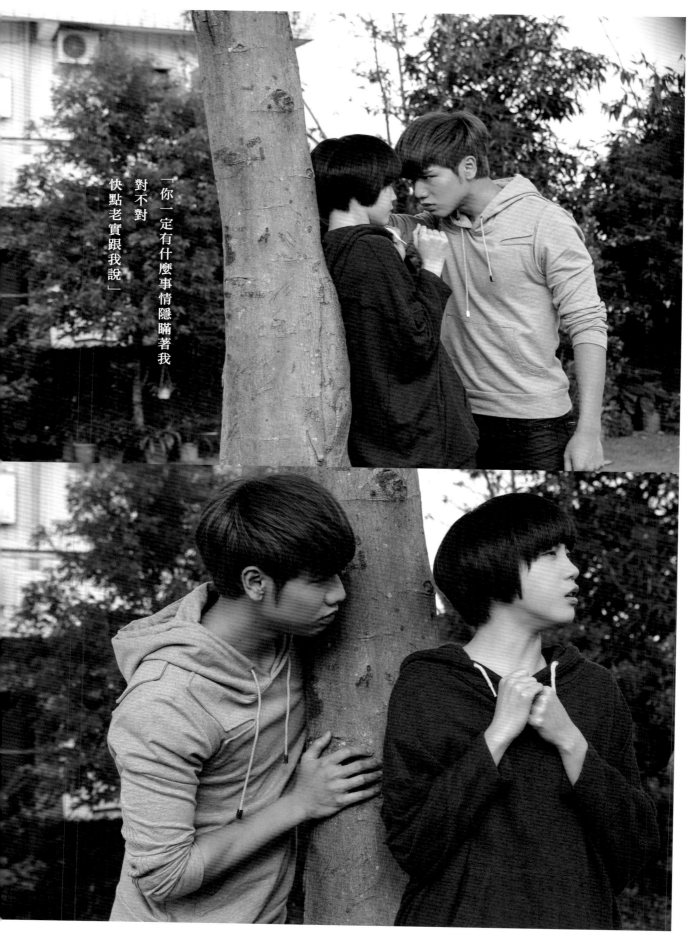

「你一定有什麼事情隱瞞著我
對不對
快點老實跟我說」

「高美男
我們是哥兒們啊
沒有關係的啦
今天發生這麼多事
當然要陪在你身邊」

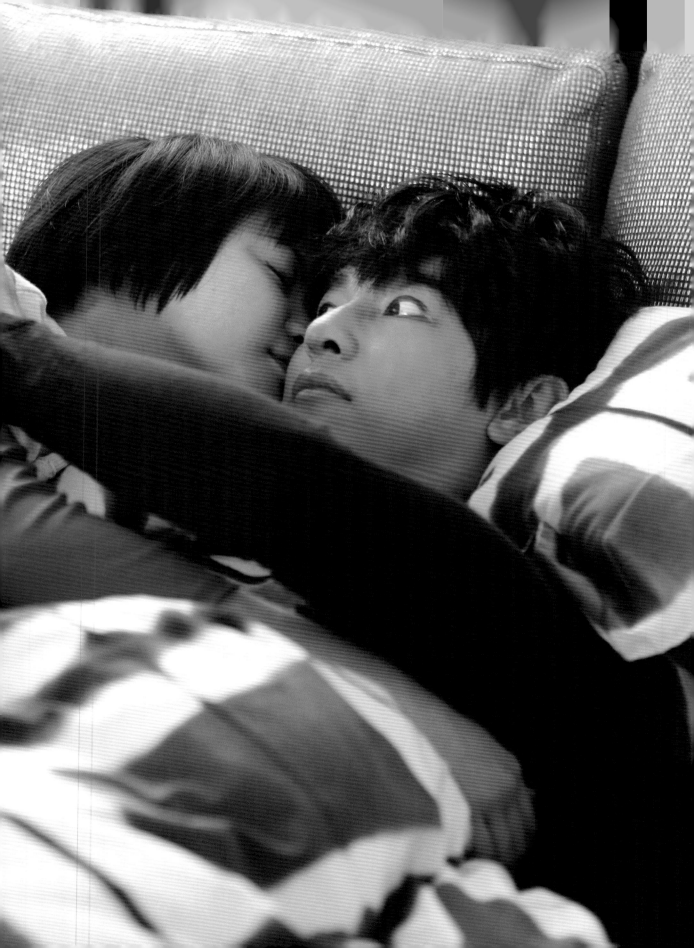

「我是怎麼了

這種時候

我不是應該要馬上一腳

把他踢下床然後大罵他一頓

叫他不准再踏進我房間一步嗎

為什麼我現在

完全不想做這樣的事情

到底是哪裡出了問題」

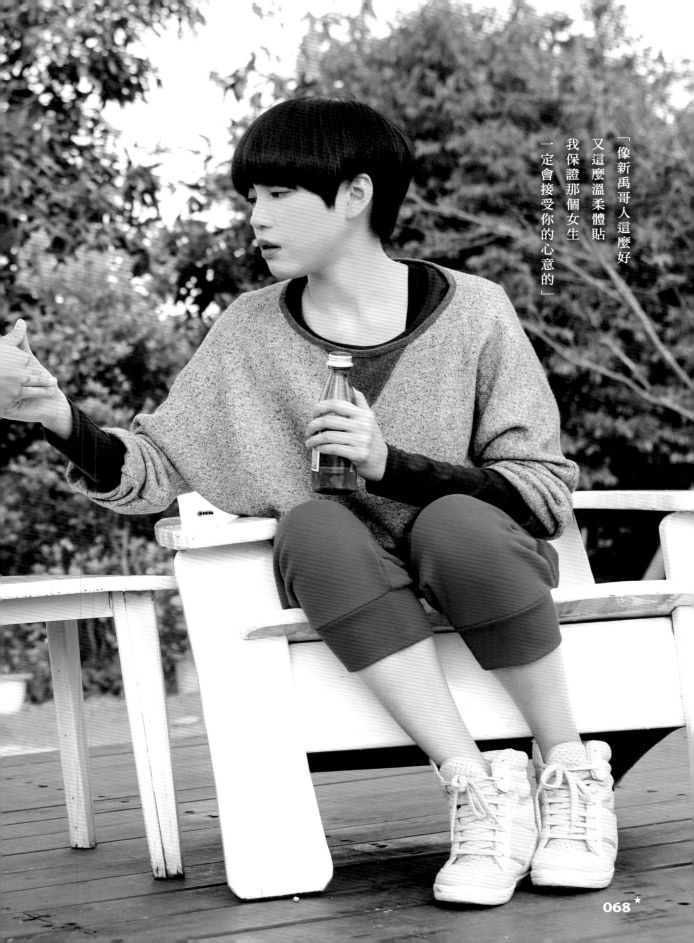

「像新禹哥人這麼好
又這麼溫柔體貼
我保證那個女生
一定會接受你的心意的」

068

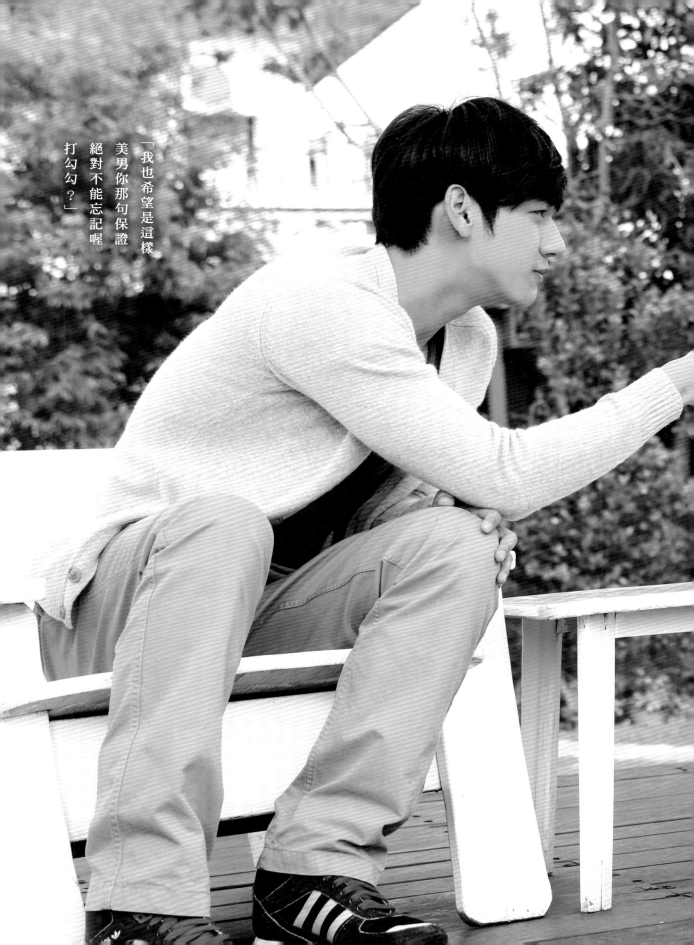

「我也希望是這樣
美男你那句保證
絕對不能忘記喔
打勾勾？」

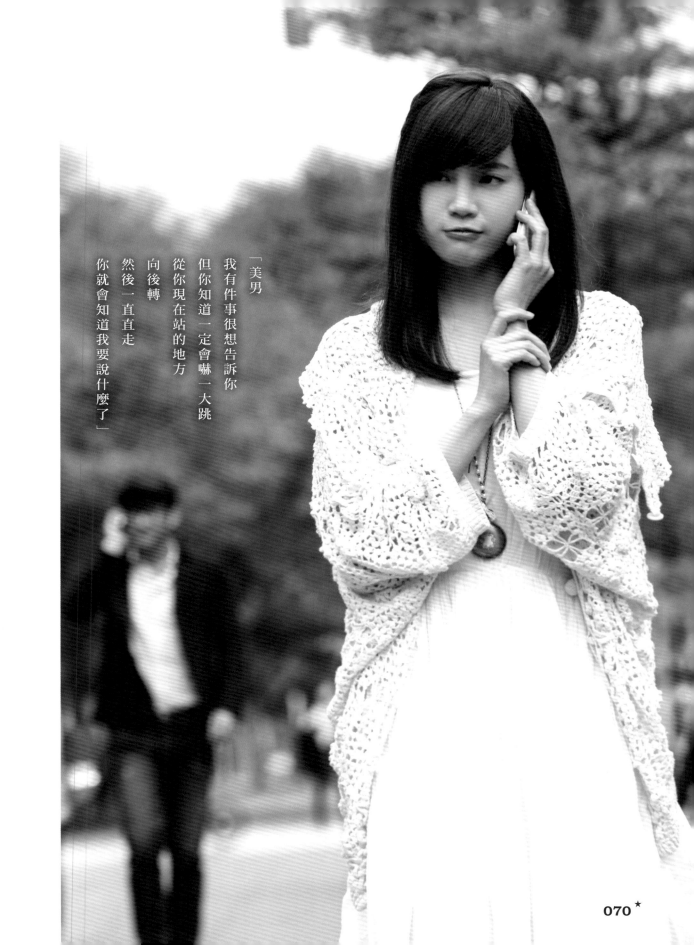

「美男
我有件事很想告訴你
但你知道一定會嚇一大跳
從你現在站的地方
向後轉
然後一直直走
你就會知道我要說什麼了」

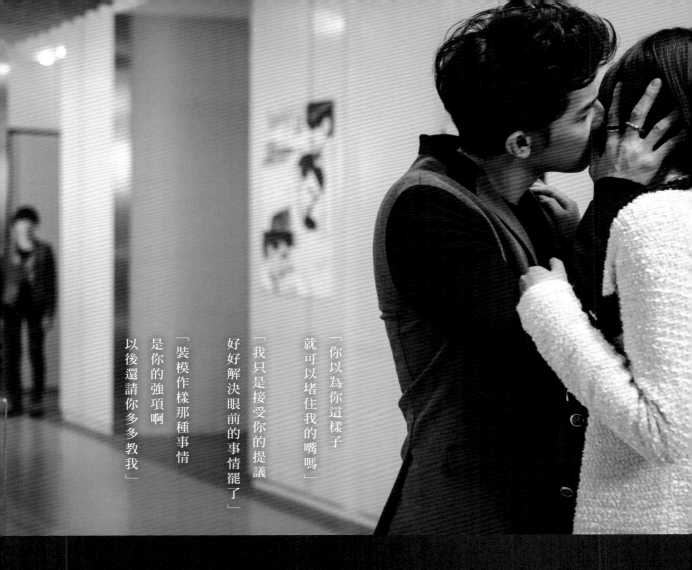

「以後還請你多多教我」
「是你的強項啊
裝模作樣那種事情
好好解決眼前的事情罷了
我只是接受你的提議
就可以堵住我的嘴嗎
你以為你這樣子」

「你就這麼討厭我嗎　難道我們就不能真的交往嗎」

製作人　王信貴・丁逸筠

PRODUCER

台日合資7200萬台幣打造
中文版《原來是美男》

—《原來是美男》的準備工作是如何開始?

王信貴(以下稱王)　這次中文版《原來是美男》投資了7200萬台幣,資金部分來自日本,這個故事是日方希望我們幫他們拍攝的。一開始因為知道翻拍有難度,所以考慮了一下。在日韓版本都很成功的狀況下,我們得要思考得非常清楚才能去執行。我花了一點時間思考了可以怎麼突破,再看過一遍韓版和日版,想出新的執行方向,把導演和編劇約來聊聊,把大家想法集結一下,看有沒有新的可能,然後才決定接手。

因此在開拍之前整齣戲就定位好了,要一個完全台灣化的《原來是美男》。我們的節奏比海外版本快。我和導演自己下去剪接,導演先剪一遍,但他會比較捨不得。我比較客觀,剪的幅度更大,讓整個節奏走更快、更流暢,要讓觀眾捨不得離開視線再回來,因為我們得同時

丁逸筠(以下稱丁)　我覺得重拍《原來是美男》的優勢在於:本來劇本的結構就很有趣。但是所有的優勢也都會變成挑戰。因為想要突破,就會有困難。我們從演員、劇本、場景、攝影機的選擇、到燈光配置,開了非常多會來討論,前製期很長。一般選角大概花三到四個月,這戲我們從開始選角到後來,花了快一年。花最多時間在選角上,再來是劇本和場景。

這次工作團隊和導演合作得很緊密,我們經常討論劇本。大家會丟出不同想法,有人會把親身經驗帶進來。劇中有一幕是美男和泰京搶手機,但要怎麼表現得和日韓不同?後來我提出「舔手機」這個想法。予希在表演時很掙扎,因為很噁心。但演起來真的很好笑,效果很妙。

—談談選角的過程

王　汪東城飾演黃泰京是日方指定,他們希望談大東來參加演出。大東那時還在演《終極一班2》,經過和公司及大東本人的討論,確定他加入演出。我覺得大東演《終極2》後期大東忽然消失,被很多粉絲罵。而由於前面有一個張根碩的指標,我們選大東來演一定會被比較。我覺得他演的戲很多,我並不擔心他會演不好,而是回到故事本身著手、重新調整、文化重整,變成一個屬於台灣風格的《原來是美男》。

大東雖是日方欽點,但一開始跟他談時,他有小小反抗一下,因為他也不喜歡被拿來比較。因此就必須花時間去跟他聊,讓他知道這件事情的意義、讓他知道我們不是只要翻拍而已,而是把中文版的精神拍出來、呈現出不一樣的風貌。而且要讓人家喜歡。大東是一個很革命道義情感的傢伙,他聽了我的企圖後說要回去想想,回來就說:

「好,既然貴哥說要,我們就做。」
我覺得很不錯的一點是,演員都有達到我們的要求,不會有複製、或是誰模仿誰。這個戲從前年

（2011）年底就確定消息，去年農曆年之後我們就開始選角，一直到去年的十月都還在選。其中最困難的是我希望拍出來的是一個真正的樂團，需要紮紮實實的、會彈奏樂器會歌唱的人。我希望表演起來像樂團，不想找演員來演樂團。期間我們去看過很多地下樂團、也看很多線上的男女演員，新人也看了不少。大東本身有樂團經驗，而程予希一開始是從網路上看到，而且她會彈bass，以新人來說還滿進入狀況。

丁 選美男這個角色時花了很多精神，因為朴信惠給人的感覺和予希完全不一樣。我覺得予希很認真，每次來試鏡之前都做很多功課，給人的第一印象很好。確定演出後，以一個新人來說，她詮釋的氛圍很好。導演也幫她很多。

王 因為要找個會打鼓的人來演Jeremy，印象中我記得蔡旻佑會打鼓，就把他約來。我印象中的蔡旻佑也是陽光、有點可愛、淘氣。和本人聊了之後，覺得和心中想的滿像的。但當時他的經紀公司希望他轉型走比較成熟的路線，所以掙扎的應該是他們公司（笑）。他後來發新專輯時，送了我一張，上頭寫著：「Dear貴哥，我會演好Jeremy。」

旻佑很聰明。當時雖在發片，但我們做了一個「你對這個角色的一百種看法」。我覺得他是所有人裡頭把這件事做得最透徹、把自己角色想得最清楚的。一般男生的「可愛」可能有很多種，但男生的「酷」卻沒有很多種。韓版Jeremy演得很好，所以他壓力很大，因此他很努力下功夫。我覺得他的演出還滿有說服力。

仁德在我們公司很久，口條較危險，一開始沒考慮。但是他的外型很像劇中的新禹哥，很安靜、很陽光、很像小天使，在旁邊默默照顧你，公司同仁形容他是「暖男」。仁德說他可以努力把中文練好，大家也希望他接這個角色，於是他每天來我公司報到，製作人陪著他練，這樣的過程大概經歷了好幾個月。

丁 仁德一開始的表演訓練做很久。來公司念報紙、看劇本、讀劇本。對戲。他做了很多劇本的功課，我們知道他的聲音沒辦法完全像台灣人，所以劇本就把他的角色設定改成韓國華僑，所以劇中有時會加入韓文橋段，他講完會讓人有心動的感覺。這人，講完會讓人有心動的感覺。角色和他原本個性也像，斯文、細心、貼心。聽說他拍戲時因為背劇本壓力太大，還經常失眠。

★ 求真求美的幕後團隊

丁 戲中A.N.JELL的MV、海報、LOGO、動態畫面、片頭等，這次的成果都相當出色。光是設計LOGO就設計了好幾十種版本，光是LOGO，動態畫面，片頭，製作。我們都和美術一起發想、製作。連王思平演的柳心凝都有自己的海報。因為劇中樂團歌手是頂級偶像，相關配件不能太差。

這次難拍的戲也很多，例如演唱會。現場有很多粉絲和臨演，很多粉絲還是日本人。光是召集、募集、還要指揮大家演出，幾場戲都花很久時間。既要出動遊覽車、秩序維護、還要考慮機器的不同角度，現場還發生很多歌迷掉手機等。很少戲劇裡會有這麼大型的活動，我們一口氣辦了三場。但這種真槍實彈的呈現，也讓這齣戲更加精彩。★

製作人 王信貴·丁逸筠

兼具戲劇、綜藝節目之製作經驗，並以「薔薇之戀」一劇得到電視指標【金鐘獎】之肯定，帶動偶像劇新趨勢，不但打破傳統戲劇的窠臼掀起國內戲劇生態之改變，更造就了新世代實力偶像明星的崛起。可米集團之戲劇作品高達三十多部，包括：流星花園、貧窮貴公子、薔薇之戀、惡作劇之吻、終極一班、花樣少年少女、公主小妹、愛就宅一起、桃花小妹、旋風管家、華麗的挑戰、絕對達令、幸福蒲公英、原來是美男等。

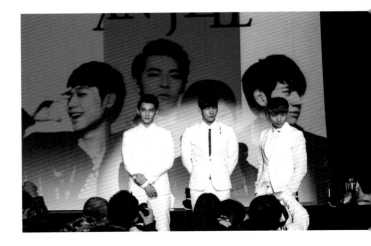

DIRECTOR

用電影的規格拍偶像劇

一開始確定要接這齣戲，感覺挑戰很大。當時其實手上有好幾個劇本在考慮，這個挑戰度最大。因為原本韓國版很紅，要突破既有的東西很難，非常有挑戰性。一開始我們一直想要和韓版和日版不同，想要突破。一天到晚在開會，前製上花很多心力來構思，那中文版一定要補強，光是前期就花了非常多的心思。

這次也算是拍過偶像劇中有很大突破的一次，整齣劇質感非常好。因為現在沒有其他偶像劇會用電影規格的單鏡頭來拍，還雙機，同時用兩個攝影；也少有像這次在美術、場景等技術和硬體上投資了這麼多錢、這麼用心。這樣的規格真的很難，光是硬體的提升就差很多，後期的剪接也是。我很希望以後台灣的偶像劇都能這樣做，讓台灣的戲能被更多地方的觀眾看到。

★ 新人演出了屬於中文版的獨特風格

最初在選角上就花了很多時間。線上的演員都看過一輪，最後不得不用新人。新人我們也陸續找了一堆，前前後後考慮過很多人。

這次四個主角的表演費了我很大力氣。因為要拍這齣戲，壓力真的很大。韓版很紅，我也覺得很好看，而且裡面每個人表現都很好。但看完戲之後，覺得張根碩很妖，不特別喜歡他。

要讓台灣這四個人都到位是很大的挑戰。但我愈拍，對他們四人愈有信心。不是說我們超越韓版，但這四個年輕人演出了屬於他們自己的味道，他們演的ANJELL也很好看，有自己的路數和風格。所以拍到後來我就完全不怕被比較。播出後，有很多朋友打電話給我，不管是朋友或是同業，評價都很好。

關於被觀眾拿來比較，我一開始也很擔心，因為這絕對免不了。我希望演員都先看過韓版，我要求他們先看看人家哪裡好，優點在哪，但不要copy。覺得有哪裡演得不好，如果換成你來演，演的時候不要犯、又要怎麼突破？我們針對每一個角色做了很深度的、針對個性的突破。

★ 大東是天生的明星

我私底下和大東也熟，我覺得他是那種「渾然天成」的明星，也就是不光是在螢光幕前，私底下的生活就很像明星，而且這部分不是故意裝出來的。有些人不一定當得了偶像，但是大東可以，他幕前幕後都是這樣。所以我覺得黃泰京很適合他來演，因為那種「明星的距離感」一般演員不一定做得到，身為「偶像」給人的感覺是有距離的。

當然我自己詮釋這個角色的壓力也很大。韓版張根碩的演出讓我嚇到，因為在看韓版的《美男》之前我也很大。劇本剖析，並加入韓版、日版都沒有的特色。我也會和大東討論他的角色，讓他相信自己，並更加接近泰京。

有一次大東要拍哭戲，那場戲他得自己一個人落淚，但是大東那天怎麼都哭不出來。我引導他很久，兩人窩在新莊體育場頂樓一間比較大的殘障廁所。那天天氣很冷，機器都架好了等他，我陪他在裡頭醞釀情緒。那天和他聊了很多，因為用劇本的轉換他沒感覺，只好聊很多他自己的狀況。結果我自己竟然先流淚了。因為我和大東的夠熟，他的個人狀況我知道很多，其實很純真很可愛，我也不是第一次要引導他演哭戲。那天我換一個方式和他聊，過程中我感覺到我們真的很熟，我很信任他這個弟弟。

戲，他才會跟你講很私密的事。當有一個人願意和你分享、毫無保留的時候，你也會很感動。那一次讓我印象很深刻。因為之前我也拍過他好幾次，也曾經和他因為哭戲講了很久，和他能聊幾乎都聊了，但這次拍戲卻意外發生這場感人的狀況，氣氛很好。

但是另一場大東得在廁所裡痛哭的戲，他沒醞釀很久卻一上來就哭了。我就被嚇到：「剛剛發生什麼事了？」

★ 女主角 從基礎開始訓練

當初女主角選角時很難下決定。予希的優勢是：雖然完全沒經驗，但是可調整的幅度大，也很聰明。

我覺得最初韓版好看的因素之一在於音樂，而予希本身會彈bass，這點是優勢，因為韓版女主角不是真的會玩樂器。我們叫予希來好多次，她之前的演出經驗都是客串，我基本上把她當做零，整整訓練她兩個月，從很基礎的部分開始訓練，找來表演老師，教她怎麼看劇本等。

因為我開拍前幫予希上課很久，幾乎每場戲都排到了，現場就不會花很多力氣去調整她。我有時會刻意不罵她，演不好時也說：「沒關係。」先建立她的信心。讓她開始對表演有感覺，有自信，融入劇組。其實過程中我都是故意不罵她，但她不知道。

後來有一次要演哭戲，是劇中最

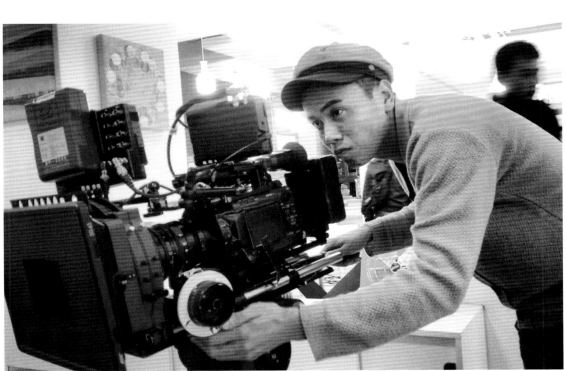

大一場演唱會，現場人超級多。予希其實大部分時候都哭得不出來，但那次現場有一千個臨演，她說她哭不出來。我想「完蛋了，怎麼辦？又要引導了！」只好把她帶去沒人的走道，那次我就跟她說了很重的話，我說：「你是覺得你演得很好是嗎？你覺得演戲很好玩，愈演愈有信心了嗎？其實上你演得沒有很好，是大家故意不告訴你！」結果她就崩潰了。（笑）

我開拍前就跟予希說過：「你要珍惜每一場戲，大家會幫你，因為你是珍貴的女主角。」以一個新人扛一齣戲的女主角，她的壓力很大。但她很認真、很乖，也很聽話。還在拍的時候，我們曾經剪一個片花，看過後所有人都問我女主角是誰。也因為她還小，我不想那麼殘忍，但有時候還是要用一些方法來教導她。我有時在片場會釘她，是不要讓她覺得自己已經很好而自滿，但又不想罵她。我想讓她知道，你現在能夠這樣，是有很多人一起幫助你，一起努力得來的，希望她能看重每一場戲。我覺得她有很大進步空間，會更好。

★ 旻佑具有
優秀演員的特質

旻佑是漸入佳境型的。他很認真，是那種大家都覺得他很誠懇、很認真，不太有人會討厭他，但演戲不是認真就會好。而且因為韓版李洪基演得很好，大家都很喜歡，加上開拍前的訓練他加入的時間很短，所以一開始比較放不開，會需要一點時間拉扯。我會花時間和他溝通，讓他自己去摸索。演出Jeremy得要裝可愛，其實有點尷尬，得拿捏自己要「可愛」到什麼程度。大概拍到三分之一時，我覺得他真的變得比較好。他也把這個角色演得很台、很可愛。一些台味的東西被他一加進去，變得很好笑。演戲要靠經驗的累積，演上手了，想法才會多。旻佑目前還沒到可以enjoy拍戲的程度，但到中後段愈來愈好，我對他的表現也很驚豔。他有演員的特質，可以多嘗試演戲，如果多給他一點實際體驗和養分，他可以變成優秀的演員。

★ 仁德用努力
彌補語言的障礙

他演這戲一定辛苦，但他非常認真。我之前和吳尊合作過，吳尊剛來台灣演戲時，劇本也是密密麻麻，都是羅馬拼音，發音不標準，可是吳尊非常認真。所以我也很鼓勵仁德：「你要很認真。」他大概在開拍之前，就把劇本都背完了。我曾經對他們說，我對演員要求很高，我希望你們來現場時都已經準備好，專業演員不需要手拿劇本就可以來拍。後來我發現仁德拍戲真的都沒有帶劇本來，連開拍前的兩個月訓練時都沒帶。後來有一次我問他，他跟我說：「導演不是說都不能帶？」原來他誤會我那樣講的意思是：規定演員拍戲都不能帶劇本！（笑）

★ 散發自然的演技

拍這齣戲很幸運的一點就是發現為民哥的演技，他在這片子裡是唯一一位演到讓我會嚇到的演員。他的戲比較零碎，所以我常拍他，從開拍第一天就拍他，常常連續兩三天都在拍他，好像男主角一樣（笑）。我之前和他沒合作過，不知道他是演員，印象中一直以為他是「綜藝咖」。開拍前也只定裝時見過一面，他要我把要告訴他，之後第一天拍戲就被他嚇到，我到那時

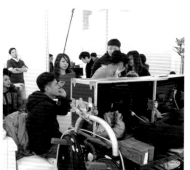

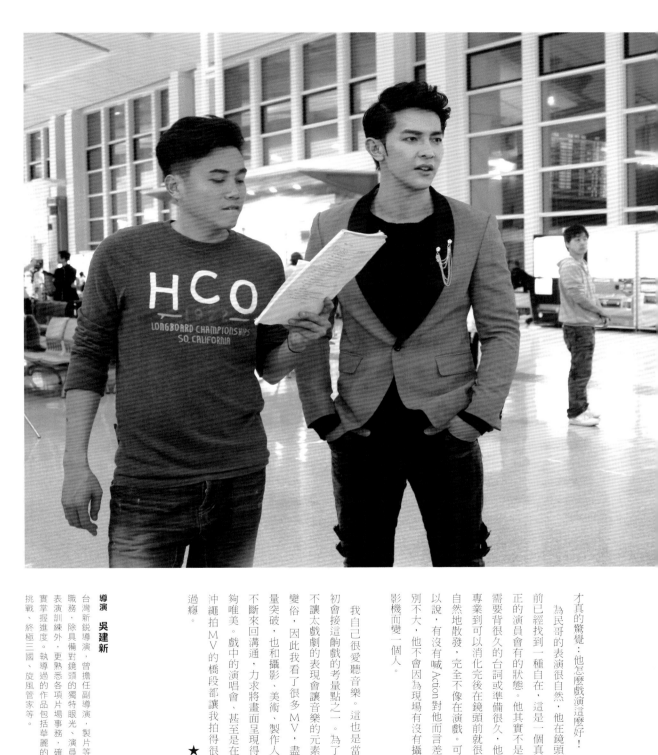

才真的驚覺：他怎麼戲演這麼好！

為民哥的表演很自然，他在鏡頭前已經找到一種真正的自在，這是一個真正的演員會有的狀態。他其實不是需要背很久的台詞或準備很久，他專業到可以消化完後在鏡頭前就很自然地散發，完全不像在演戲。可以說，有沒有喊Action對他而言差別不大。他不會因為現場有沒有攝影機而變一個人。

我自己也很愛聽音樂。這也是當初會接這齣戲的考量點之一。為了不讓太戲劇的表現會讓音樂的元素變俗，因此我看了很多MV，盡量突破，也和攝影、美術、製作人不斷來回溝通，力求將畫面呈現得夠唯美。戲中的演唱會，甚至是在沖繩拍MV的橋段都讓我拍得很過癮。

★

導演　吳建新

台灣新銳導演，曾擔任副導演、製片等職務，除具備對鏡頭的獨特眼光、演員表演訓練外，更熟悉各項片場事務，確實掌握進度。執導過的作品包括華麗的挑戰、終極三國、旋風管家等等。

劇本改編　黃雅勤・陳漢璿

ADAPTOR

共同發想的工作模式

雅勤　我們三個編劇通常會先聚在一起聊戲，把大致上想更動的部分都先想好，然後分工合作先寫出初稿，再和導演、製作人開會。

我很喜歡我們這次工作小組的動腦會議。三位製作人和導演就著初稿跟我們聊，有時是畫面的描述，有時他們貢獻自己的小故事來刺激想法；有的時候一起聽音樂，甚至會討論到很細節的東西。為了溝通更清楚我們還邊講邊演，過程中全部人都笑到飆淚。

當然也有很苦惱的時候，我們寫了喜歡的段落，但導演在構思拍攝時卻覺得不能這麼做。於是得互相說服，或者去爭取製作人的同意票。

漢璿　韓版《原來是美男》很受歡迎，在亞洲地區有廣大的粉絲，所以一開始接到這個案子，壓力真的很大。經過多次討論，我們決定保留經典橋段，加入新的想法，朝劇情更流暢合理的方向努力。改編這部戲對我們而言是很大的挑戰。

雅勤　最困難的部分是結構的調整：我們到底該把這棟樓做局部更

動，還是應該把主結構也整個翻轉？一開始很掙扎。

我們想做一齣包含台灣元素、屬於台灣風味的《原來是美男》，希望播出後觀眾們有感受到。在寫劇本的同時，劇組也正好在選角，我們有時會一起討論，看看試鏡的感覺，這對寫劇本很有幫助，這個戲讓我們很有參與感。看了播出的片子之後，覺得導演和演員很認真，把我們用力加強泰京、新禹跟美男之間的情感關係表現得很好。

除了角色設定外，和演員碰面也會有新的想法。以仁德為例，當時在看這個戲時，一直很希望新禹能有更多發揮，和仁德見面後更確定了我們的方向。我們給了新禹更強烈的感情線條，讓他就算面對微乎其微的機會，也懂得為自己爭取。當然，仁德會說韓文這件事也加到了劇本設計中。

漢璿　我們花了很多力氣在經營三角關係的部分。看完作品，深深感到這個決定是對的。★

PRODUCTION MANAGER

製片　周容戎

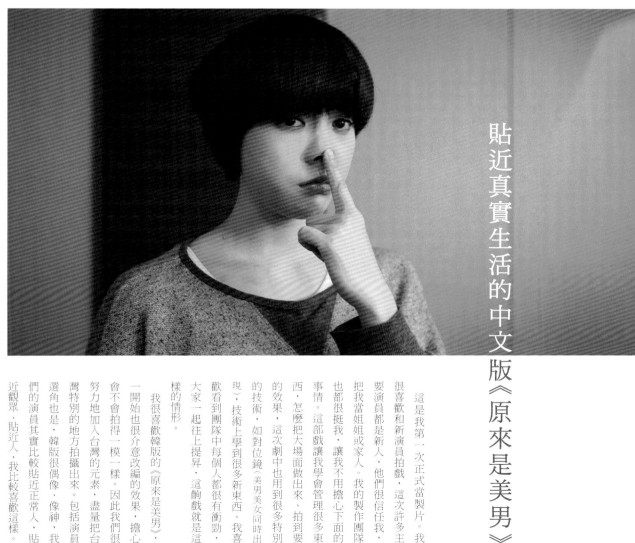

貼近真實生活的中文版《原來是美男》

★ 溺水是最難拍的戲

《原來是美男》十三集中，最難拍的是溺水那場戲，實際上我們拆兩部分拍。一個是水面上，那天寒流來，溫水泳池的水還是很冰，工作人員和演員都很冷。拍完很多人都發燒、吳佑後來掛病號，大束隔兩天也感冒。後來拍水底戲也很辛苦，予希其實不會游泳，但她很逞強，都沒說她其實怕水。我們叫她若有危險就打手勢。馬上派人去救你。但是她很厲害，兩三次就完成水底的畫面。

對導演來說，這齣戲非常重要。在導演中他算年輕，這部戲是他第一次一個人執導，一個人決定所有事情；加上製作公司非常重視，所以壓力很大。他很投入，開拍前親自跟演員上了二十次的課，花了近兩個月的時間，這是其他導演不會做的，可以看出他在指導演員的表現上面的用心。這次的製作團隊大多跟他工作很久，彼此信任感很夠。當然實際和理想有差，有時會有爭執，但他總是希望我們能給他們的演員其實比較貼近正常人，貼近觀眾，貼近人，我比較喜歡這樣。

我很喜歡韓版的《原來是美男》，一開始也很介意改編的效果，擔心不會拍得一模一樣。因此我們很努力地加入台灣的元素，盡量把台灣特別的地方拍攝出來。包括演員選角也是，韓版很偶像、像神，我們的演員其實比較貼近正常人，貼近觀眾，貼近人，我比較喜歡這樣。

這是我第一次正式當製片。我很喜歡和新演員拍戲，這次許多主要演員都是新人，他們很信任我，把我當姐姐或家人。我的製作團隊也都很挺我，讓我不用擔心下面的事情。這部戲讓我學會管理很多東西，怎麼把大場面做出來、拍到要的效果，這次劇中也用到很多特別的技術，如對位鏡（美男美女同時出現）、技術上學到很多新東西。我喜歡看到團隊中每個人都很有衝勁，大家一起往上提昇，這齣戲就是這樣的情形。

最好的。

因為我和他太熟了，所以常吵架。我是製片，負責對外，有些外借的場所需要一定的規範，但他什麼都希望做到最好，不一定會遵守規範，這樣我會和物主難交代。此外，劇組每天得拍到一定的量，我得把關，所以會催促他，或希望把事情變快。他是很直的人，不會拐彎抹角。戲快殺青時，有一次在車上，他跟我說：「你知不知道，我有時候真討厭你！」我一邊開車一邊回他：「你也不遑多讓！」（笑）

★ 演員的表現

——大東的進步

他進步很多。我和大東同期出道，他的《惡作劇之吻》也是我出道之作。他現在成熟非常多，知道自己的表演可以照顧到更細部之處。他這次的表演讓我很驚訝，因為他本人很搞笑，完全不是劇中泰京的個性。但他有抓到很多驚訝，因為他本人很搞笑，每場戲都有把這角色的特質

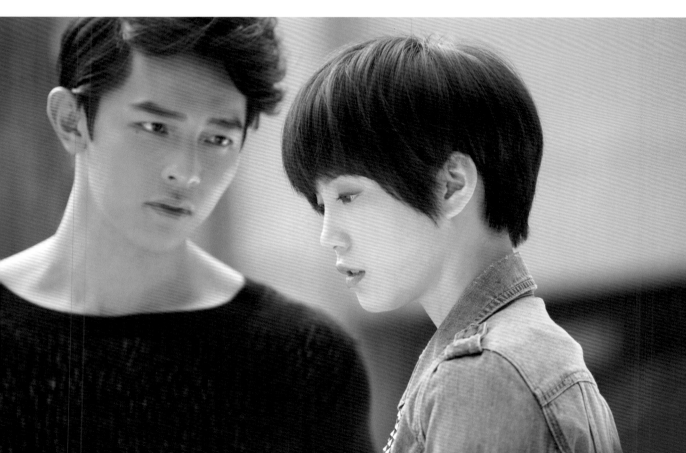

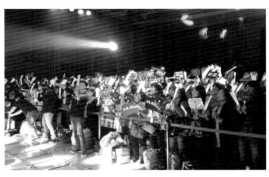
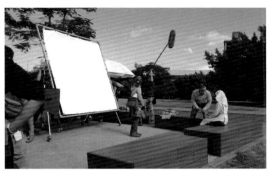

製片　周容戒

可米可貴娛樂事業公司＿電視電影製片。曾擔任《花是愛 What is Love》執行、《親愛的奶奶》現場製片等。

— 予希是令人驚豔的新人

我很驚訝她沒演過戲。剛開始她吃了很多苦，因為導演想磨她。予希很直爽，講話太直接，導演想要多教她，所以現場有時會故意刁她。予希對某場戲若還沒想法，會和導演討論，若兩人想法有差異，她會想辦法做到兩人都滿意，是個很聰明的女生。

這齣戲裡她到底要把美男演成一個「很男生」的男生，還是相反？後來她和導演討論，戲中她飾演的美女本身是修女，其實是個不懂男生的女生，不可能完美地假扮男生。所以她不需要特地去壓低聲音，而是演出一個「可愛」的男生，做自己就好。

— 從成果看得見旻佑的投入

他的角色最難界定，要讓 Jeremy 這樣一個開心果很突出，收放上很難控制。因為韓版的李洪基非常可愛，年紀也輕，所以演可愛角色大家都很接受。旻佑是個陽光男孩，卻不是個幼稚的男生。拍戲的前期我們一直在討論這角色該是個「大男孩」或是「小男人」。可能這兩者對經紀人和導演來說是不一樣的。

我們希望的 Jeremy 的樣子可能有點像韓版的黃泰京，但為了做出反差，到後期導演希望這角色的詮釋方式有點回到韓版可愛的樣子。老實說，這角色不是旻佑最擅長或想要的東西，但他很認真去演出每場戲。後期的劇中有一場公車上的哭戲，旻佑演的現場女工作人員全都哭了，可以看出他的投入和用心。★

— 認真的仁德

仁德是個很辛苦的演員。他會講中文，但不流利，語言上沒有自信。所以花很多功夫在背劇本，一

放進去。他在詮釋角色上有發展細節處，不像以前他只要夠酷夠帥就好，這次他有做戲的東西在裡面。

他也很容易被大家影響到情緒，如果一場戲演不順，被導演釘。就會表現不好，還是個敏感的小男生。但另外三個演員就會幫他，尤其旻佑和予希都會在旁邊幫他、鼓勵他。

攝影　魏育明

CAMERAMAN

幸運能與有潛力的演員工作

這次拍戲跟以往的偶像劇不同，機器、鏡位都朝電視電影的規模在走，希望呈現和以往電視劇不同的樣貌。

大東之前就合作過，他是我學弟，超愛耍帥。但他也很認真、和我很合得來。拍戲時會把自己交給你。但是要我們遇到要拍他的哭戲就很害怕，因為那表示可能得拍到凌晨才會收工。我覺得對大東來說，哭戲不是瓶頸，是瓶蓋（笑）。

但這部戲裡有很多幻想的橋段，表演方式要很誇張，這種他就很喜歡、演起來也很厲害。我覺得要他演正經八百的、醞釀情緒的戲比較困難，但他將來若能把這部分做到八十分，就會非常厲害。

程予希是第一次演戲，能演到這樣的程度我還滿驚訝的。開拍的初期我人在國外，回國後才接手拍，一開始也疑惑怎麼會找一個新人來當主角。後來發現她雖然是新人，但腦筋轉得很快，聽得懂工作人員在講什麼，不管是導演的話或是告

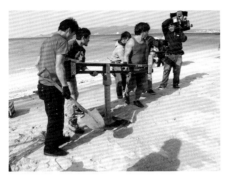

訴她機器的位置等。此外,程予希很真性情,有什麼就丟給你,比較沒有偶像會怕醜的包袱。我覺得她非常有潛力。

★

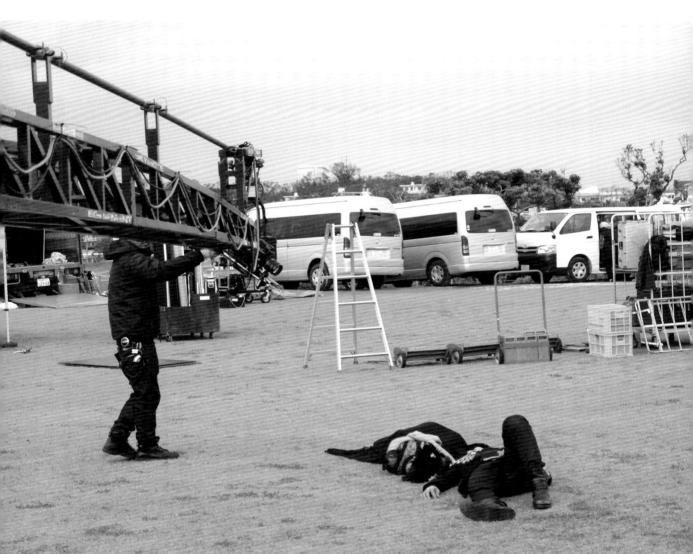

「睡吧 不管發生什麼事
我都會陪在你身邊」

「大家都對我這麼好
我一定要振作起來
Jeremy 你有沒有什麼辦法
可以讓眼淚不要掉下來啊」

「因為一個小時後就會回到原點

所以這一小時

就這一小時

就讓我這樣靜靜的喜歡你」

「你在模仿那隻

嚇到我的小山豬　對吧

長得像我討厭的兔子就算了

還想模仿山豬嚇我」

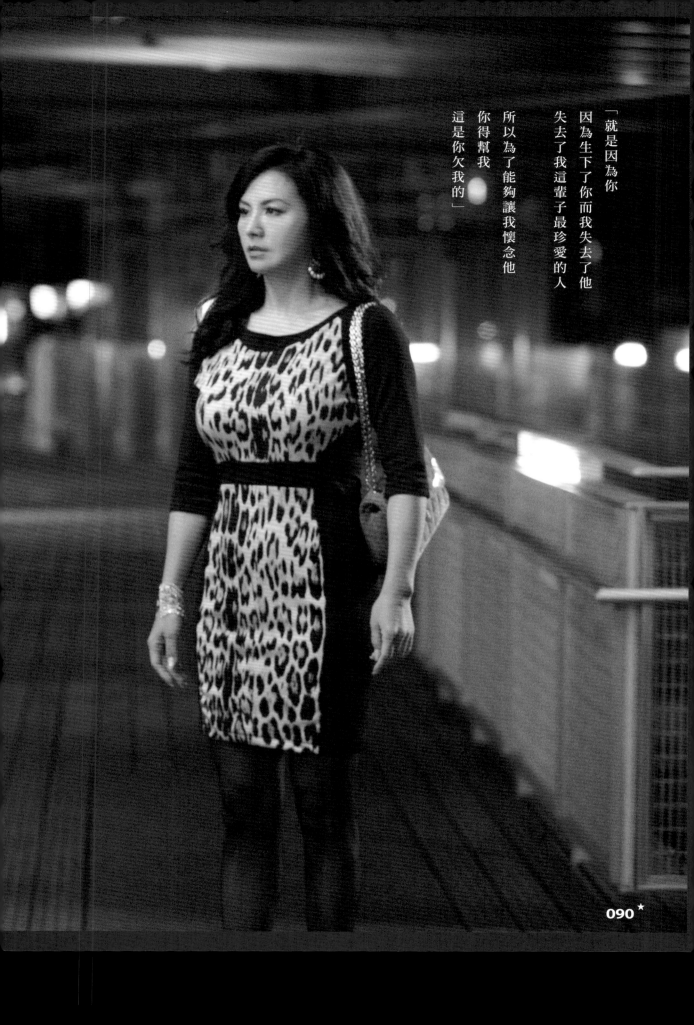

「就是因為你
因為生下了你而我失去了他
失去了我這輩子最珍愛的人
所以為了能夠讓我懷念他
你得幫我
這是你欠我的」

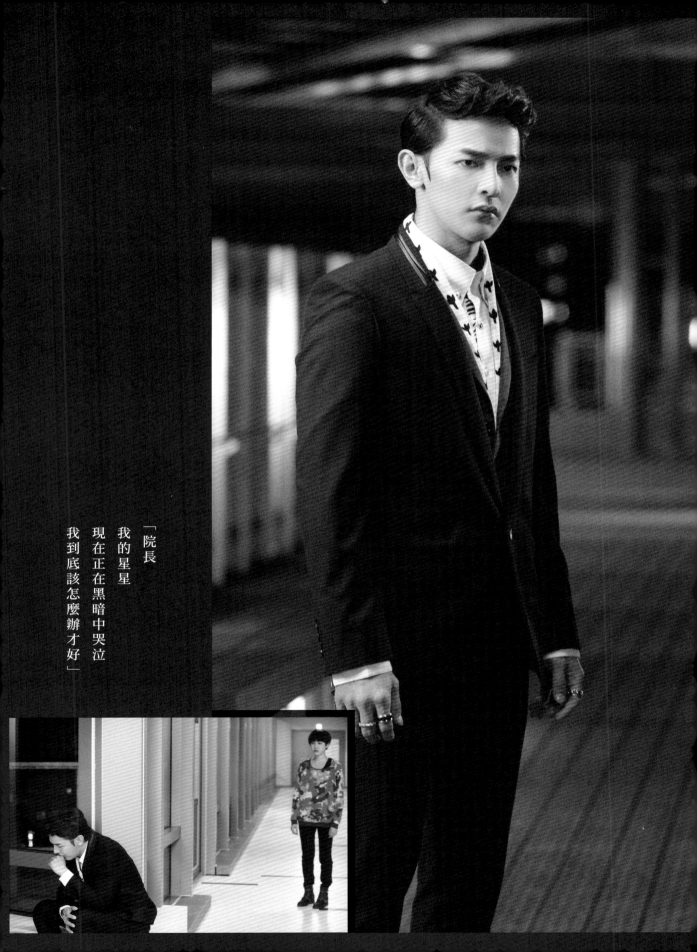

「院長
我的星星
現在正在黑暗中哭泣
我到底該怎麼辦才好」

「泰京哥
再五分鐘你的生日就要過了
剩下的時間
可以交由我再幫你填滿嗎」

「在你出生的今天
真的是一個很重要的日子
謝謝你
來到這個世界上」

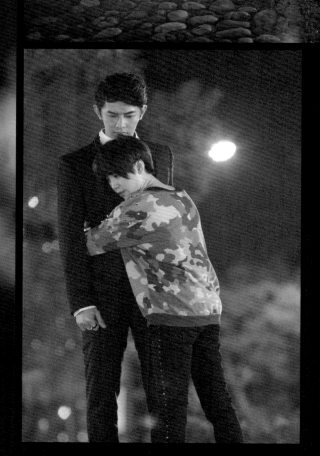

Happy Birthday to You

「院長

每次我生日

都會收到你最溫暖的擁抱

現在

我想要把你曾經給我的全部溫暖

都送給這個人

請你安慰這個人吧」

「看在你今天幫我慶祝生日的份上
我特別允許你
靠近我一點
再過來一點啊」

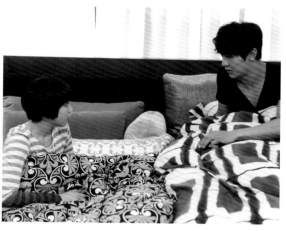

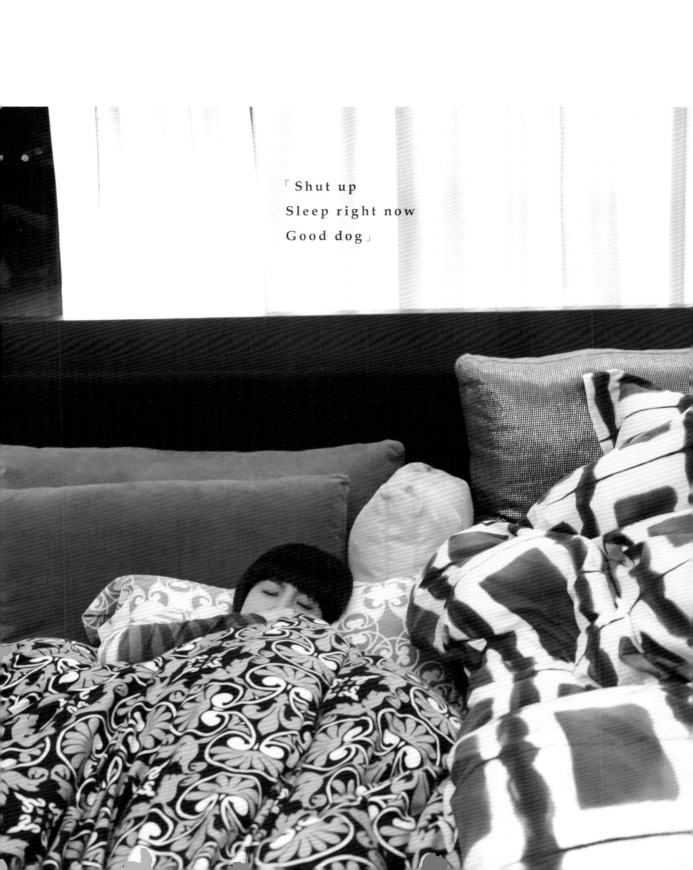

「Shut up
Sleep right now
Good dog」

精緻、時尚的呈現

這齣戲的題材和時尚感有關，操作和一般偶像劇不同，一開始我們就建議用多媒體來串連。因此我們花心思做了好幾個A.N.JELL樂團的動態影片，演唱會等，加上劇中在背景播放的電視、演唱會片頭等，花了很多成本和力氣。

劇中有兩場可以和真實演唱會相比的橋段，我們也找真的廠商來辦，臨場感真的很夠，配備都來真的，不是裝裝樣子。前製花了很多工夫。我們也很注重平面製作物，讓很多人都以為真的在辦演唱會。

導演這次在美術上給的空間也很大，所以可以激盪出這樣的火花。後來大東和旻佑會拍完戲後會向我要演唱會海報或是平面製作物，讓我很開心。

舞台之外的主題戲，我們也試圖讓畫面比較時尚一點，我們會思考劇中人物實際生活中可能會用什麼樣的東西，所以特地去談了許多有質感的生活周遭配備，例如耳機、設計精品、甚至是原子筆等。現在偶像劇礙於成本，常常有什麼就用

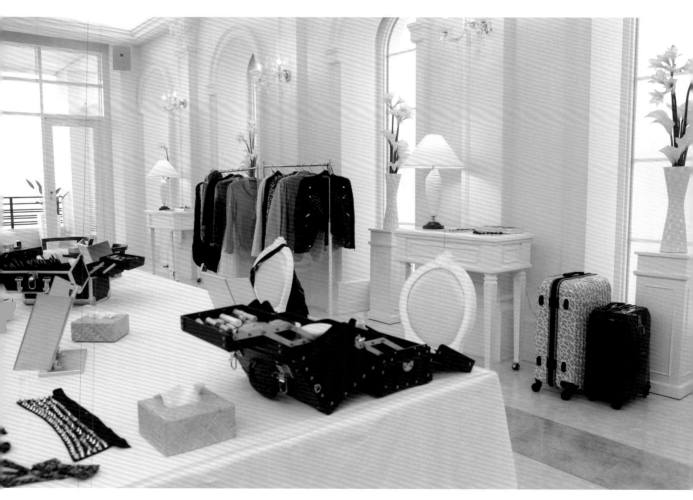

什麼，但這次我很在乎怎麼讓劇中角色的品味層次可以提高。

台灣偶像劇的經費受限，常常無法做到百分之百。這次由兩家製作公司共同投資，給的空間夠大，才有辦法做到這樣的程度。時尚的東西不好做，也需要廠商願意協助。但好的品質讓觀眾看戲時也可提昇感官，有更多美感上的收穫。

★

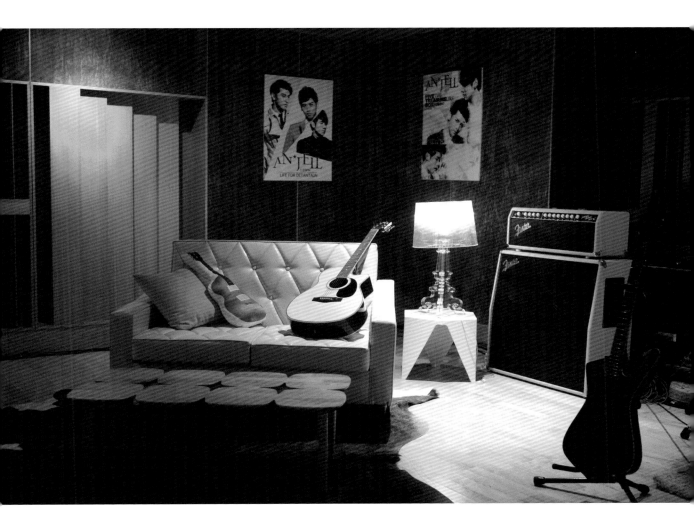

最大的挑戰：要比韓版更好

我的工作是負責主要演員的服裝和造型。從開拍前的兩三個月開始，就要和導演、製作人、美術，以及演員的經紀人一起討論服裝定位，得同時配合演員本身的個性和劇中角色的個性，找出適合的方向。通常拍偶像劇，戲服都是用買的，因為演員拍戲會穿很久。定裝時雖可以用借的，但確定後就會購買。

韓版《原來是美男》很紅，還沒拍中文版之前就已經看過，接拍之後又重看一遍。但畢竟韓版是兩三年前的作品，我們期望要做得更好；因為流行會變，當時的東西放到現在不一定能成立。韓國在拍攝偶像劇時，在服裝上得到很多贊助，台灣的資源很少，比較辛苦。我們得用自己的技巧變出各種花樣，或是利用混搭做出不同感覺。

製作人貴哥很願意給我們機會，也肯讓我們嘗試新的東西。因為服裝好看與否和個人美感有關，不一

定每個人都會覺得同樣的東西好看，但演員都很尊重我們的專業。

在做造型時，主要是以角色為主要考量，再配合演員的氣質，比例大約是八比二。因為太符合演員本身的樣貌，觀眾看戲時會覺得這個人是大東，而不是泰京。

這次定裝很辛苦，過程拉很長，大定裝做了兩次。基本上Jeremy的設定很花俏，泰京則沒什麼顏色。本來第一次已經OK了，但後來全部被推翻，又再重來。主要是因為考量到藝人本身的形象，希望有些誇張的東西再收斂一些。★

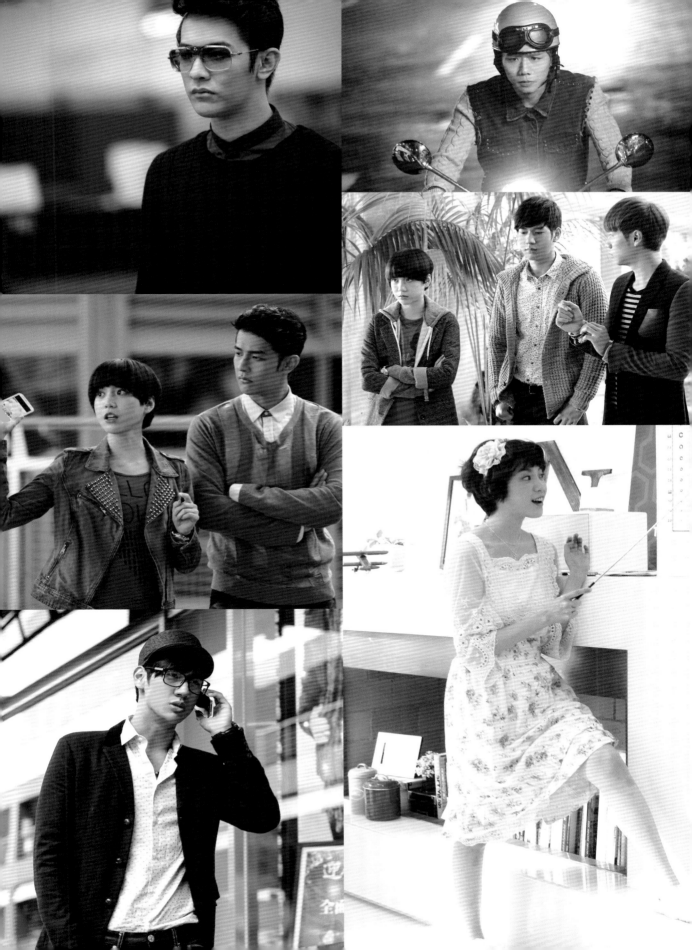

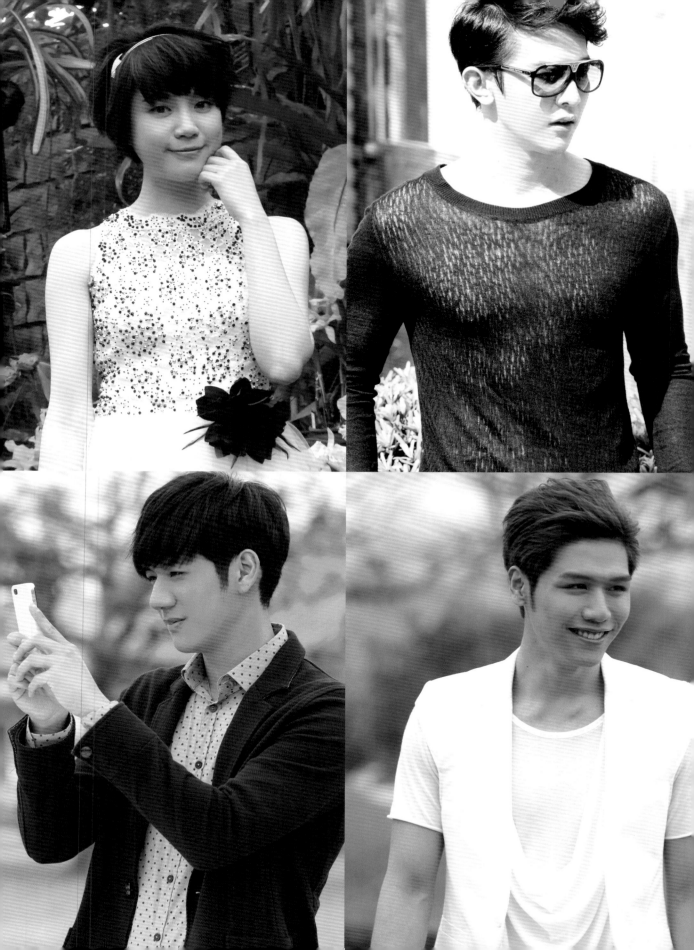

HAIR STYLIST MAKE-UP

妝髮　謝秀如、王偌涵、呂依珊
（小杜工作室）

我們在開拍前期的會議上就被告知，希望中文版的妝髮不能和韓版、日版重複。定妝時又強調一次，完全不可以重複。因此我們有百分之八十五的角色妝髮都和日韓原始的角色不一樣。我們從現階段的流行中，找元素來創造不同的風格。劇中角色的外型是很強烈的語言，我們不能讓演員們被喜歡韓版的粉絲討厭，所以挑戰很大。例如韓版的Jeremy妝髮造型很炫，但後來我們還是決定回到旻佑本身。旻佑版的Jeremy播出後大家覺得他很可愛，都很喜歡他，我們為此可說煞費苦心。

而予希完全是新人，在設計劇裡美男的髮型時我們也傷透腦筋；若設計得誇張一點，不一定適合她的臉。而且一想到韓版朴信惠很成功，壓力就很大。我們堅持妝髮絕不能拖累演員，不能引起觀眾任何反感、要讓觀眾看了就喜歡。四人裡予希個子最小，畫面上先天就不平均。因此定裝之前溝通再溝通、一試再試，這次我們對女主角的部分花了很多心思。

★ 大東愛漂亮

大東愛漂亮眾所皆知，他若頭髮沒有噴到一根都不能動的話，就會很難受。有時妝髮做完了，上車前往拍攝現場。但是一到現場我們會發現怎麼大東的樣子跟剛剛有點不同，眉毛好像加重了，或是鼻子變挺、頭髮變得很規矩、很固定。我們都會開玩笑問他車上是不是有一整套設備，自己在車上偷加工，他都推說沒有，但我們還是非常懷疑，只是沒法證實（笑）。

★ 成就感

這次我覺得我們有創造出一個屬於中文版本的ANJELL。韓日台三拍五、六部戲。以偶像劇的編制，沒有遇過這麼成功的一次組合，這次有「作品」的感覺，我自己很滿意。殺青後還會一集集追著看，這種經驗很少、很難得。

業的誇獎，覺得說服力很夠。戲裡地裡，台灣資源最少，但我們努力創造出新意。這次各方面都有很大的發揮空間，播出後也收到許多同的明星、樂團，我們做到讓他們忘記自己原本的身分，而完全化身戲中的明星。通常妝髮師同一時間會

費盡心思打造
屬於中文版的特色

這齣充滿愛與夢想的青春偶像劇，除了在台灣各地取景拍攝，還破天荒地開拔到風景優美的沖繩！這些拍攝地點是如何與這部偶像劇產生令人印象深刻的連結呢？

LOCATION

★ **1 宿舍 DORMITORY**

出現場景最多、大家印象最深刻的
應該就是四人的宿舍了。
戲中的宿舍其實是分別在
兩間民宿「調色盤築夢會館」、
「自然捲北歐風個旅店」
和獨立森林villa拍攝內景與外景。

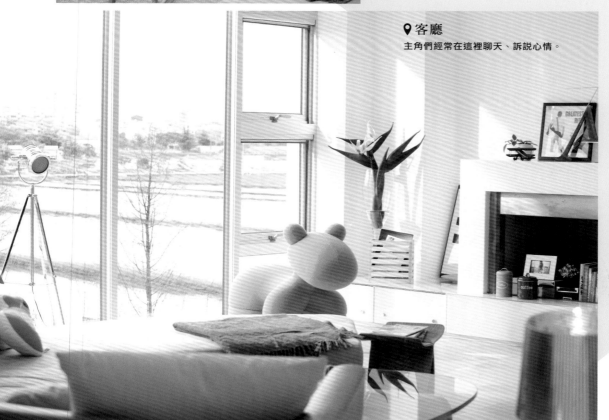

📍 **客廳**
主角們經常在這裡聊天、訴說心情。

📍 中庭　Jeremy 在這裡用噴水逼問美男。

📍 餐廳
大家吃早餐的地方。

美男弄倒的書架

美男搬進來睡的位置　引人注目的大床

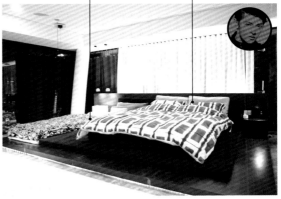

📍 泰京的房間 v.s. 美男的房間
團長泰京的房間是四人中最豪華的。除了有一張大床，還有書桌和沙發桌椅。在泰京的房間裡，上演了許多美男與泰京之間的互動戲。
而美男許多的內心戲，則是在以黃色為主牆的自己房間裡發生，當然也包括 Jeremy 在這裡面的掙扎和柳心凝欺負美男的畫面喔！

這裡有許多美男的心事，以及生病時受到泰京照顧的畫面。

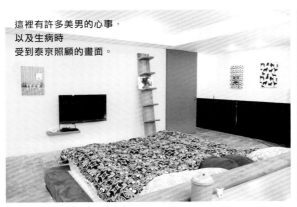

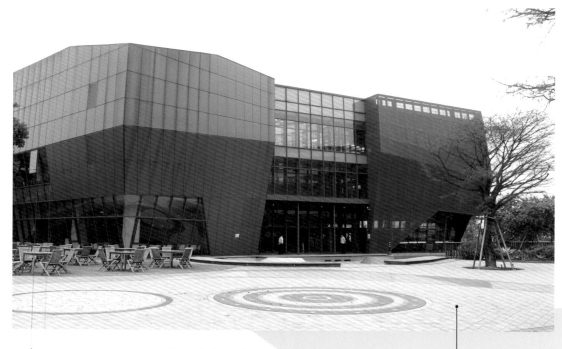

★ ② A.N.JELL 經紀公司
A.N.JELL ENTERTAINMENT

這棟外型相當奇特、壯觀的建築，
是位於桃園縣八德市的「巧克力共和國」，
在戲中是 A.N.JELL 的經紀公司總部，
大門外的大廣場，就是戲中歌迷等待偶像的所在。

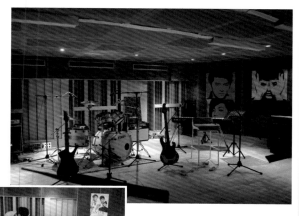

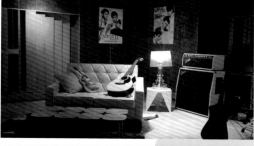

📍 錄音室
既然是搖滾樂團，當
然就少不了練團室兼
錄音室的場景囉！

★4 四人玩鬧的公園
PLAYGROUND

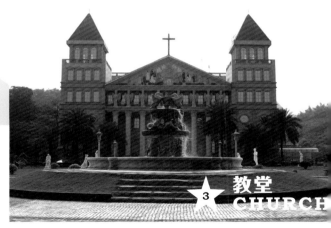

★3 教堂
CHURCH

今帰仁村総合運動公園（沖縄県国頭郡今帰仁村仲宗根）

★5 室內景
INDOOR

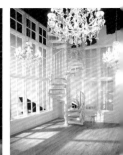

★6 演唱會
CONCERT

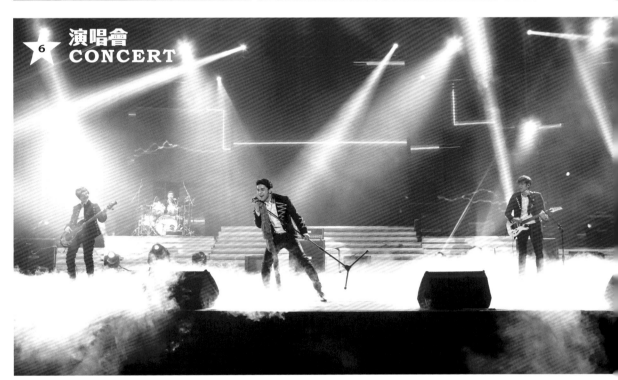

比照真實演唱會規模打造戲中的演唱會場景。

為了拍攝戲中的MV，特地到美麗的沖繩拍攝。
包括截至目前為止仍保留著堅固且優美的石垣牆、
14世紀琉球王朝時代時建築之城跡「中城城跡」，
佇立於面海絕佳位置的「LAZOR GARDEN ALIVILA」裡面
純白的結婚教堂「CRISTEA CHURCH」，
整片落地玻璃望出去即是藍天碧海，美不勝收。
以及盛開著色彩鮮豔的熱帶、亞熱帶鮮花的
沖繩熱帶夢幻中心「TROPICAL DREAM CEMTER」。

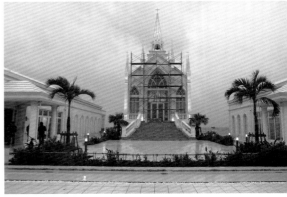

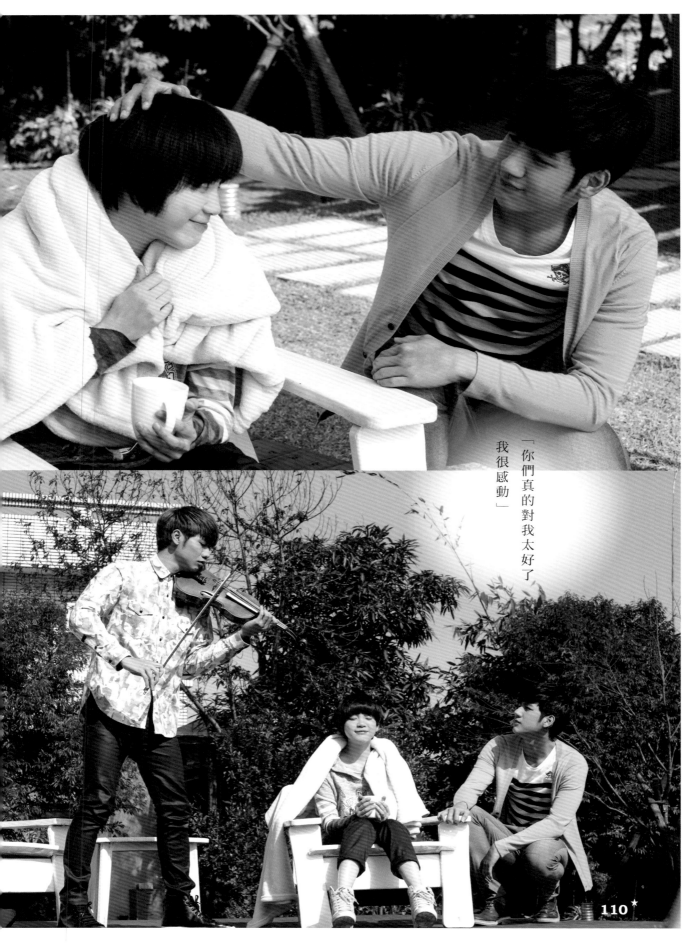

「你們真的對我太好了
我很感動」

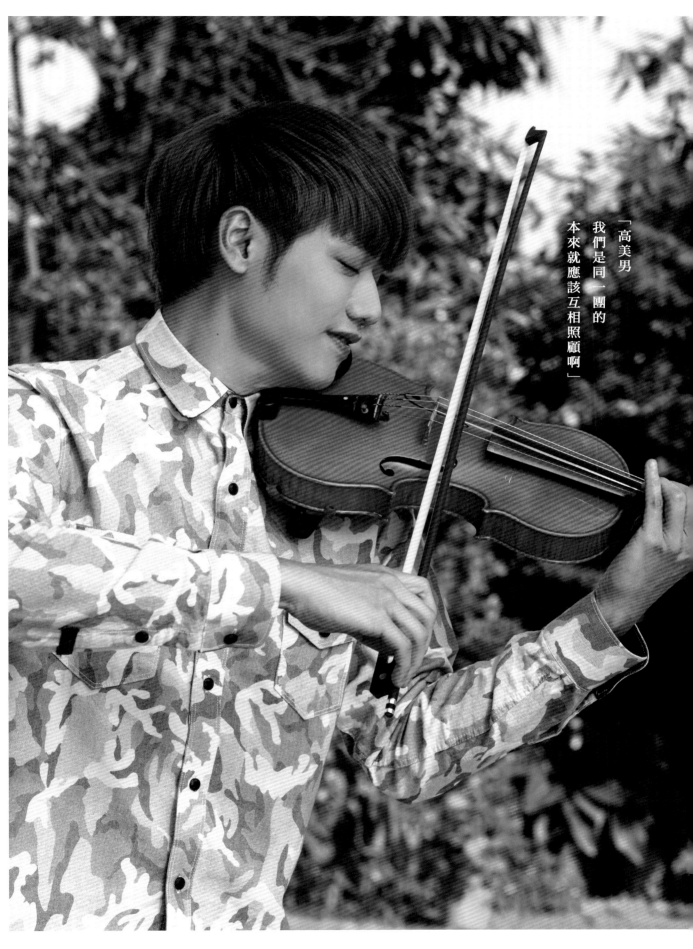

「高美男
我們是同一團的
本來就應該互相照顧啊」

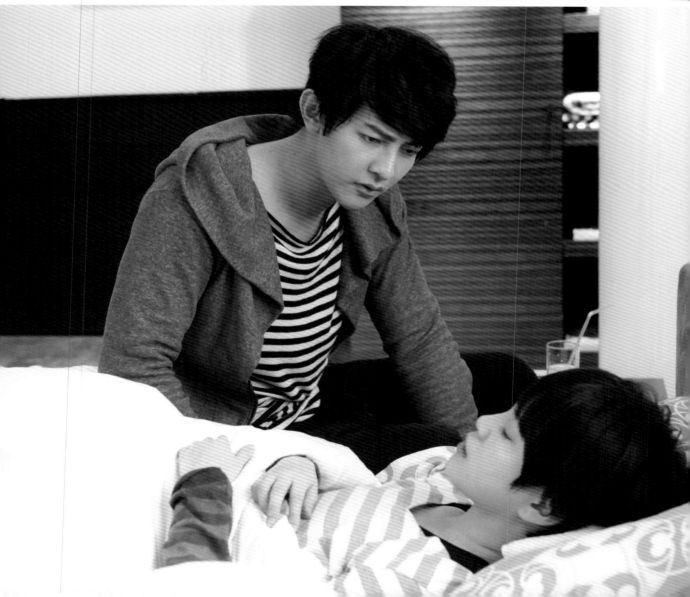

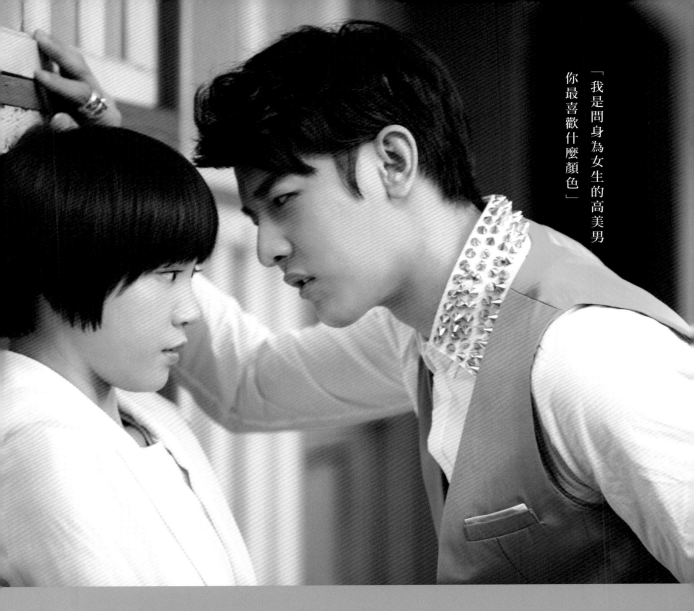

「我是問身為女生的高美男

你最喜歡什麼顏色」

萊姆綠

萊姆綠

萊姆綠

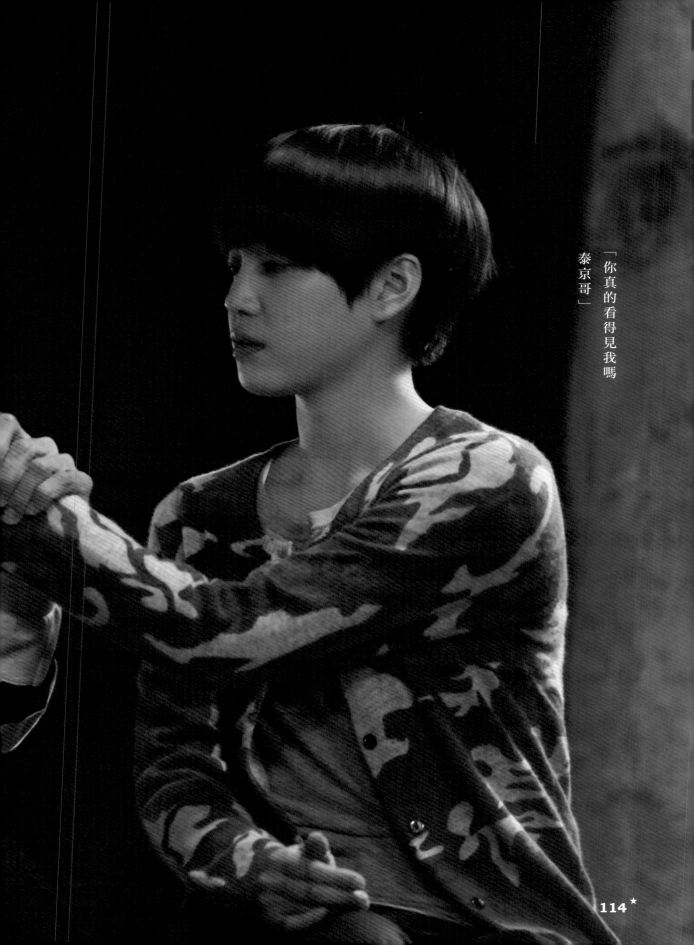

「你真的看得見我嗎

泰京哥」

114 ★

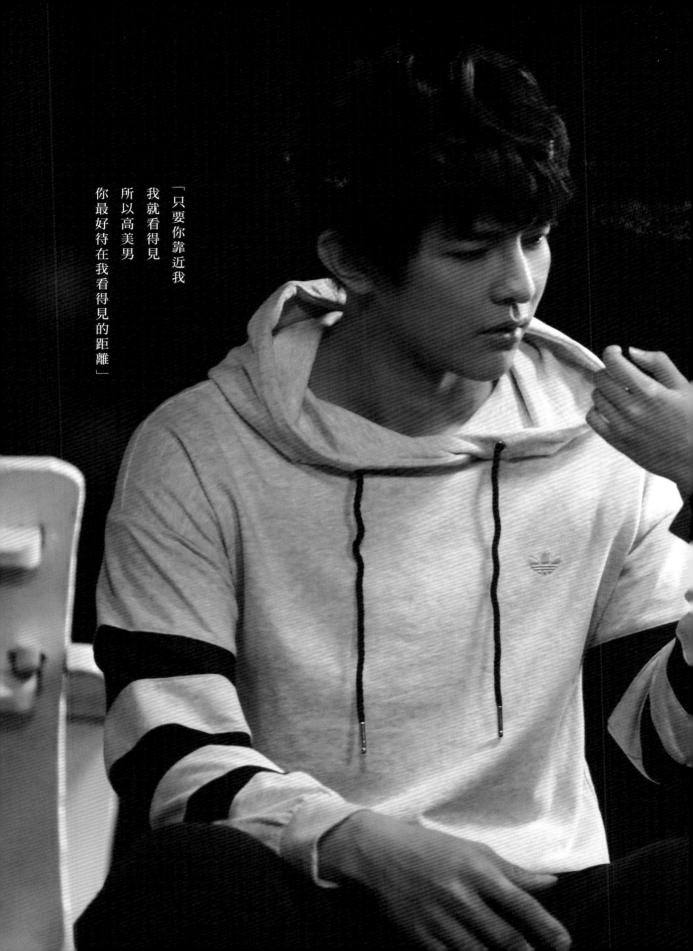

「只要你靠近我
我就看得見
所以高美男
你最好待在我看得見的距離」

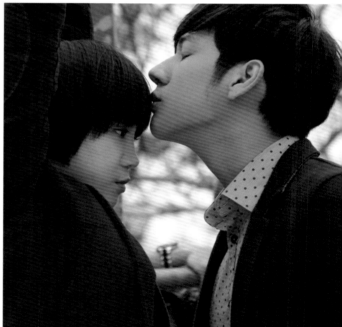

「這是我的女朋友
我不想讓我的女朋友曝光
麻煩請大家不要再拍了」

「美男你是女生
我超開心的啦」

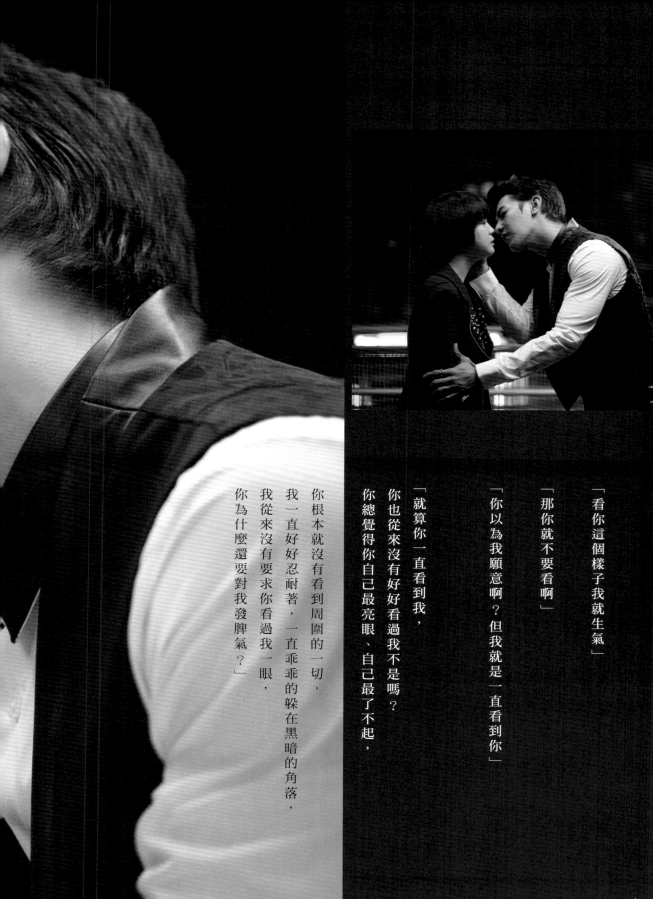

「看你這個樣子我就生氣」

「那你就不要看啊」

「你以為我願意啊？但我就是一直看到你」

「就算你一直看到我，
你也從來沒有好好看過我不是嗎？
你總覺得你自己最亮眼、自己最了不起，

你根本就沒有看到周圍的一切，
我一直好好忍耐著，一直乖乖的躲在黑暗的角落，
我從來沒有要求你看過我一眼，
你為什麼還要對我發脾氣？」

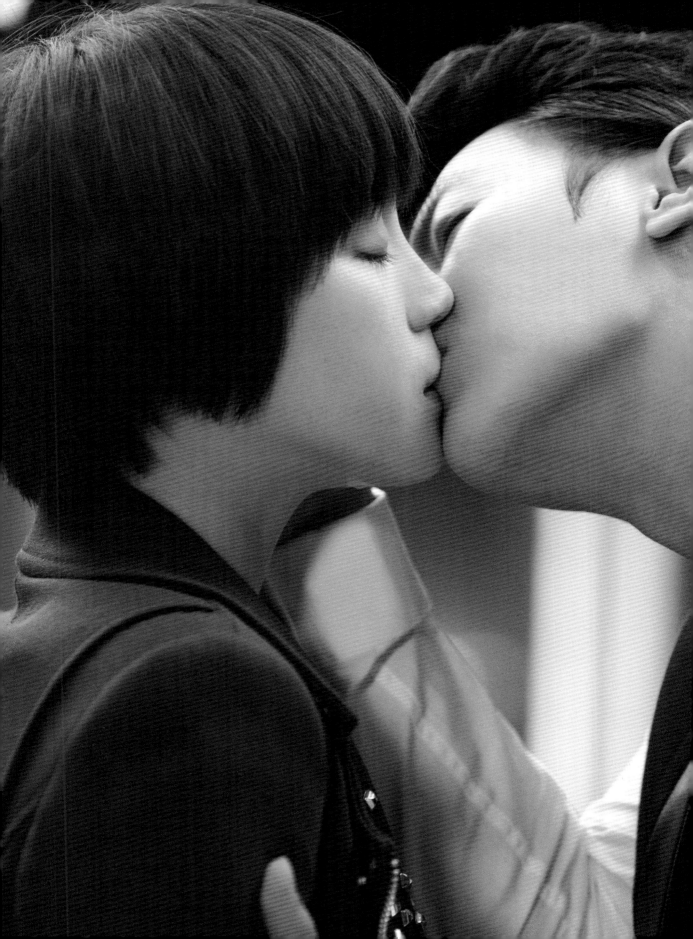

讓音樂有新意

製作《原來是美男》的音樂時，雖然其中有兩首歌是翻唱曲，但考慮這齣戲最初的版本是2009年，距今已經四年，因此我們還是希望做音樂的時候，不覺得歌曲聽起來一定得像樂團的LIVE表演，我反而會加入一些LOOP和電子樂的元素。現在有很多樂團（如Linkin Park）後面會有DJ，我們也把類似這樣的元素加進去，希望讓音樂能令人耳目一新。

★ 針對劇情去收歌

這次合作的製作團隊很用心。我一開始收歌的時候是以好歌、旋律好聽為主，挑了很多首，但製作公司聽了都不滿意。後來和製作公司開會，和製作團隊一起聽我從各音樂版權公司收來的歌，大家一起討論收歌方向。他們會直接從劇情發想，如某段劇情需要一首歌，我們就會針對實際的情節去收歌。

例如〈半個人〉是描述美男離開

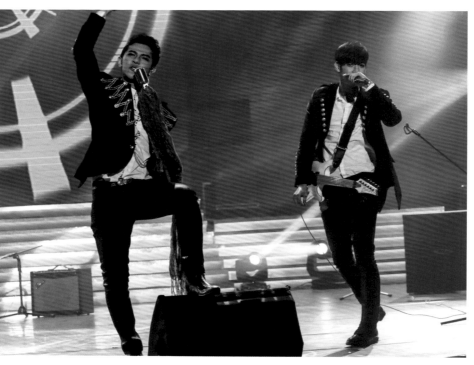

時泰京內心的感覺，因此詞曲的方向都要緊扣住劇情，觀眾才會有共鳴。過程中和製作人貴哥、後製導演編綸一直反覆討論。比起來，這次收歌過程辛苦很多，但也是很難得、很好的經驗。

我找編曲者的時候，大家聽到是要做這齣戲的音樂都很開心。我們希望即使是買韓國原曲的翻唱版本，也可以編得不一樣；可是又不能真的編得差異太大，讓聽過的原版粉絲認不出來。為了拿捏這些細微處，我們也來回修了很多次。

★ 一首歌三種想法

在製作的時候，有一些歌曲我沒辦法先看過戲的畫面。因為進度常常很趕，可能後天要拍，我們前一天得先到錄音室錄，但那時只能先錄一個感覺，等他們拍戲現場可以對嘴。等拍完之後，我們再回到錄音室去把歌完整錄好。所以整齣戲在錄對嘴帶、demo帶，讓歌手演的時候，我們了花很多時間在錄對嘴帶、demo帶、讓歌手演的時候可以有感覺。

也因此，這次每一首歌都有三種想法：有劇組對戲的想法、歌手拍

戲演唱時自己的感覺，還有我個人對歌的想法，三種想法之間會有一點不同。例如〈一生守候〉(原唱是陳淑樺)這首歌，一開始大東唱的時候，很簡單、輕輕淡淡，有點rocker的感覺，是為了讓大東在現場拍攝時能聽到自己的聲音。拍完後，後製卻覺得這樣的詮釋不夠讓人感動，他們覺得大東這首歌應該再煽情一點：因為在戲裡這首歌是泰京翻唱媽媽的歌，應該是很感動的感覺。但大東自己覺得他在現場演唱時，應該還是帥帥的，不應該是哭戲。而我收到這歌，製作的時候也偏向比較rocker、帥氣，是男生版的〈一生守候〉。

就像這樣，一開始我和歌手會有自己的設想，但畫面出來後，後製會有不同的想法，我們就會回來針對這些感覺重新配唱，做不同的嘗試。我覺得音樂人要和影像合作，這樣的溝通和調整是必須的，做音樂的人不能按自己的意思把歌錄好了丟給劇組，然後就不管了。

★ 錄音室的旻佑和大東

戲中演員需要來錄音室錄歌的

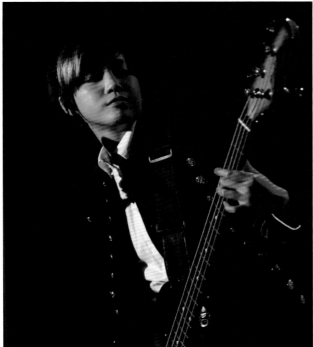
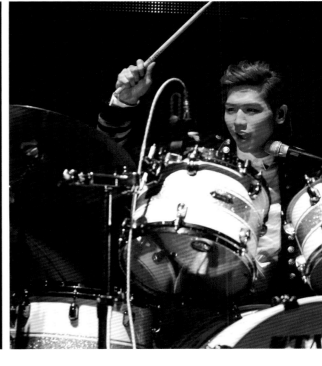

就是大東和旻佑。旻佑速度很快、配唱很快就會完成，一切表現都很好。他讓我很驚喜，唱得真的很不錯。而當初我們就希望旻佑要寫一些歌，但沒有設定一定要放在片頭或片尾。因為我覺得旻佑戲裡的A.N.JELL團員中真的有人會創作。於是旻佑創作了幾首歌，劇組聽了很開心，我也覺得品質很不錯，後來片尾曲用的就是旻佑創作的〈好不好〉。

大東在錄音時很努力，一般藝人大多唱完後就離開，很少有人願意待在錄音室、等製作人做初步剪輯再配合補唱。但是大東即使唱完後還是會願意留在錄音室、等我剪、剪完後我們會一起聽。如果他覺得自己有些地方可以唱更好，會主動要求重唱；或是我覺得有些段落可以再嘗試，他也願意配合我的要求重唱。他的態度非常好，很難得。

★「老師你千萬不要放我的rap啊！」

我自己看播出時有些地方還滿意外。例如主題曲〈Promise／約定〉，當初錄的時候因為不確定戲中

是誰要負責rap，所以我請大東和

旻佑都錄一段，兩個版本都給了劇

組。我知道旻佑很不喜歡rap，因

為那時他還很認真跟我請求，說：

「以音樂人之名，老師你千萬不要

放我的rap啊！」沒想到戲正式播

出時，劇組選用的是他rap的版本

（笑）。不過後來原聲帶收歌，我就

挑大東rap的版本放進去。

這次在前置就花很多時間，開

會、選歌，就劇組的想法和音樂上

的想法討論，比起一般案子花了比

較長的時間，但是過程很愉快。比

較辛苦就是配唱。先唱demo，因為

拍戲很急，現場對嘴，對完後我也

不知道演員下次什麼時候會進錄音

室。回到錄音室重錄時，又需要

讓他們重唱的情緒可以對應演戲當

下。做完之後，要先做電視版本，

剪片花，對時間點……等。然後再

做母帶後期處理，做好帶子後交給

後製，他們再把歌曲放進影片中，

可以說大家都很辛苦，都花了很多

額外的力氣，可是成果出來，一切

都讓人很滿意。

★

後製導演　張映綸

POST-PRODUCTION

好看到連後製人員也超入戲

★「後製」的工作內容

大家討論比較久的是動畫呈現的部份，例如片頭片尾要怎麼包裝、還有諸多幻想橋段的風格為何、要做到什麼地步、要用什麼樣的小動畫去發展、營造氣氛。

這齣戲的製作公司非常注重包裝，這次幻想戲我們想用新的方法來呈現，事前就做了很充足的討論，找各種資料、思考怎麼由一般情境轉進幻想裡才不突兀。這次試了橘子、盤子等很多以前沒試過的物件，還有音效方面也花了很多心思。我覺得這次整體團隊搭配得很好，大家玩得也開心。

「後製導演」的工作就是當導演完成全部影片的拍攝之後，要負責和不同專業人員合作，進行剪接、音效、配音、動畫等相關環節，把整部片製作成可以在電視上放映的播出帶。就「剪接」來說，通常是剪接師會先剪輯出一個版本，我和導演再修，然後再由製作人和投資方做最後的確認。這齣戲音樂的部分很重要，前製剛開始就已經先設定好會有哪些歌曲，也找來紀佳松老師討論、收歌。這部份一定要前期就討論，後面才來得及，因為要另外找錄音室、做片中需要的情境配樂，並且根據片頭片尾來製作插曲。

★ 硬體大大提升

這次《原來是美男》改用數位檔案拍攝，後期調光也是用數位調光，可以做的範圍更大，也可以處理到更多影像上的細節。雖然因此花的時間長，但質感提昇很多。過程中

後期的時候進度很趕，但我在調光的同時，那些合作單位的夥伴都會跟我說這齣戲很好看，大家都非常入戲。大家也都很激動，這讓我覺得很開心。很希望之後每部戲都能有同樣的拍攝條件，都能像這次一

們看到感情戲（例如大東和予希的吻戲）大家也都很激動，這讓我覺得很開心。很希望之後每部戲都能有同樣的拍攝條件，都能像這次一樣做得這麼過癮！

★

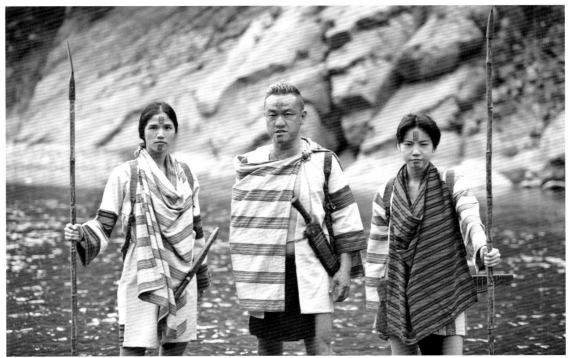

BEHIND THE

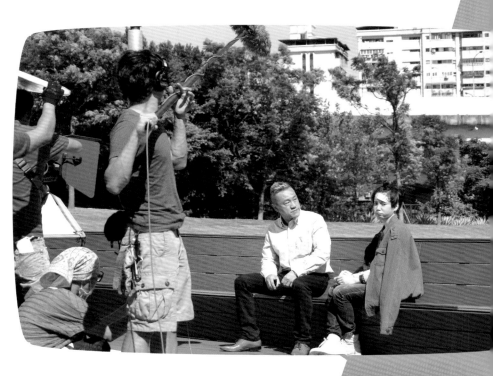

SCENES

在為期4個月的拍攝期間，
拍攝場景從室內到室外，
從台灣到沖繩，
演員們是如何在寒冷的
冬天穿著單薄的服裝
拍出唯美浪漫的畫面呢？

這是開鏡的第一場戲喔！

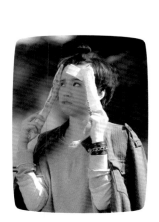

拍完一個鏡頭，
演員們會也看螢幕確認自己的表演。

休息的時候，演員們紛紛
批上厚外套、喝熱茶禦寒。

開始前
仍不斷背劇本的仁德。

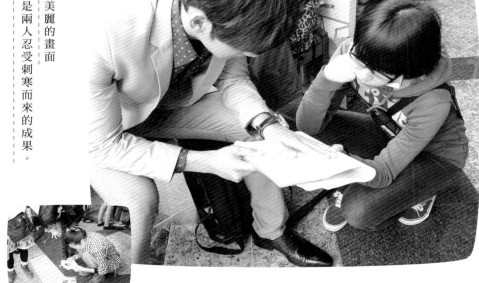

美麗的畫面
是兩人忍受刺寒而來的成果。

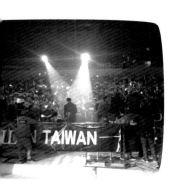

唐乃峰（劇照師）

大東是專業演員，拍過很多廣告和時尚雜誌，拍照過程中很知道自己要呈現的角度，會給我很專業的畫面。他在反串《犀利人妻》謝安珍那一段還滿有趣，表演很活潑，現場逗得大家都很開心。這齣戲在拍想像的橋段時都很好玩，演員演出很自然，工作人在旁邊看也覺得很有趣。

予希剛出道，表現也還不錯，拍照的時候比其他新進演員會擺pose。我們在棚裡拍美男宣傳照，她表現都很俐落。仁德比較沒有拍照經驗，比較不靈敏。但他學很快，很聰明，也會擺一些可愛的動作。旻佑很活潑，他很知道自己好看的角度在哪。常常我在旁邊，他在等戲，他一看到我把鏡頭對著他，就會做很多表情動作給我。旻佑很好拍，自己會丟東西出來讓我們抓。

除了戲劇的劇照之外，我自己也拍專輯封面、戲劇、廣告。這齣戲故事和演藝圈相關，劇中所有A.N.JELL的專輯封面都是劇組自己拍的，周邊產品的風格也偏向唱片圈的呈現方式。所以拍照時多加了很多現在線上專輯封面、廣告、平面、設計的元素。和真正出道歌手很像，流行和環境元素都比較多。

拍攝遇到下雨天最令人頭痛！

還記得這個場景出現在哪一集嗎？

拍攝時的大陣仗！

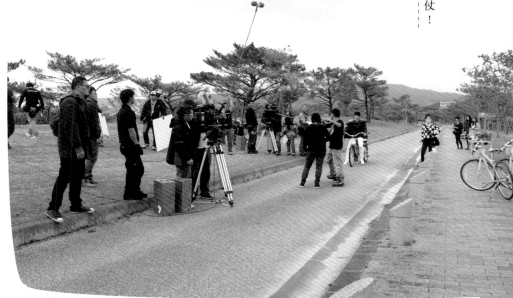

豬兔子！

林庭禾（側拍攝影師）

這次演員們和劇組私底下相處非常融洽。內容有些惡搞幻想的劇，就會玩得很開心。

大東很帥，但還滿喜歡搞笑，有時會被導演念不要太超過。予希是一直都很開心的女生，而且她超愛吃，劇中逮到任何可以吃東西的機會，一定就會吃，而且會吃很多，有吃的場景就會很開心。表現很令人驚豔。

旻佑戲中的角色和他歌手的形象不太一樣，有很大的突破。浴室裡的那場，他穿肉色內褲演出全裸，很敢演。

仁德也很認真，一開始雖然有點生澀，後來也很進入狀況。總地來說，大東自己會cue鏡頭，予希比較容易被捕捉到真實的一面，而旻佑則會去捉弄別人。仁德會彈吉他，有一場戲彈吉他給女主角聽，吉他彈得不錯。最後拍演唱會時，攝影要拍一個很帥的ending pose，仁德擺了一個很帥的pose，但現場大家都笑他：你只有這一招？旻佑原本就會其他樂器，但不會打鼓。他為這齣戲特地去學鼓，有基礎也學得很快。劇中演唱會那場戲，他是真的打鼓。參與這齣戲的拍攝很有趣。

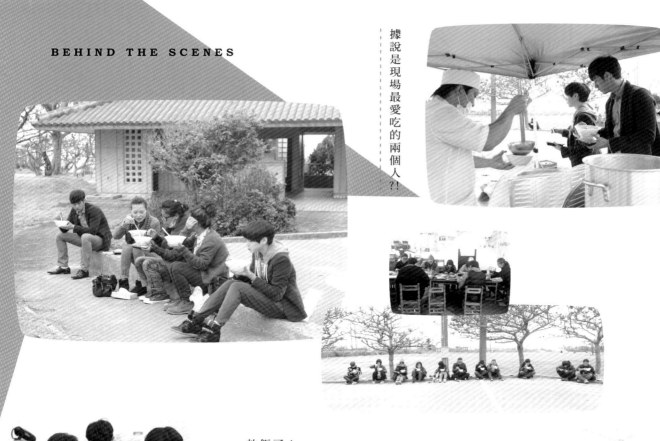

據說是現場最愛吃的兩個人？！

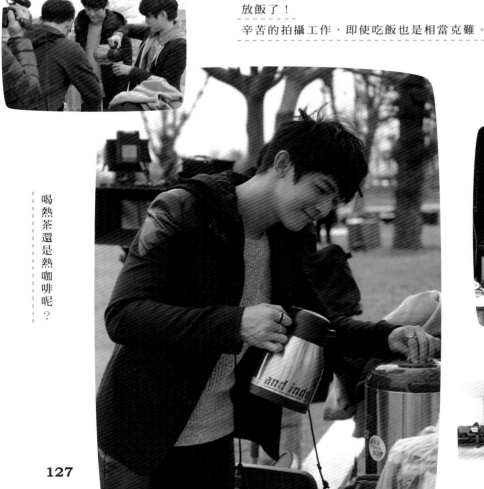

放飯了！
辛苦的拍攝工作，即使吃飯也是相當克難。

喝熱茶還是熱咖啡呢？

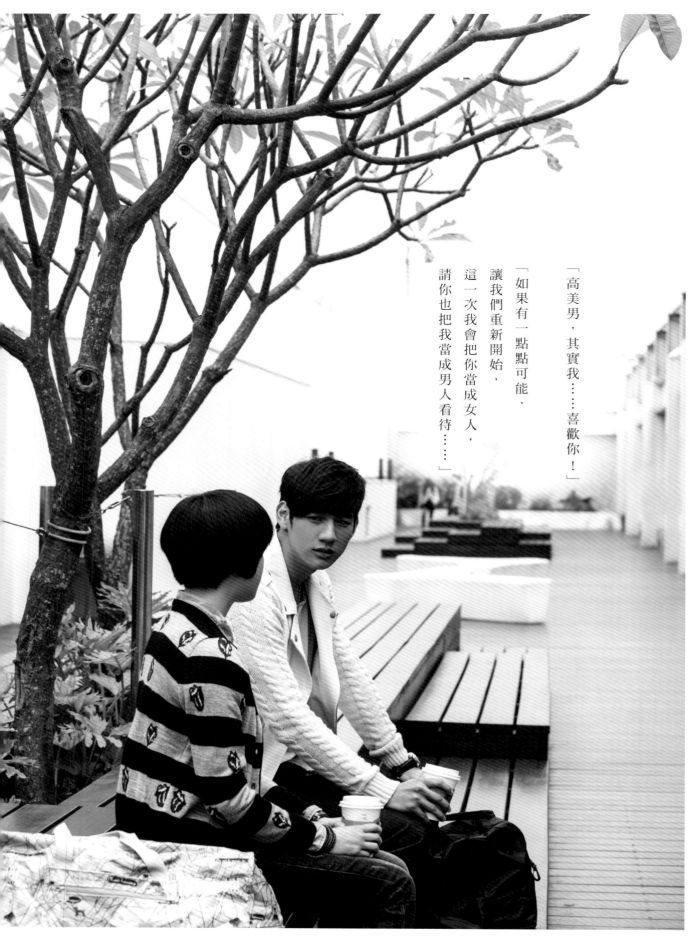

「高美男，其實我……喜歡你！」

「如果有一點點可能，
讓我們重新開始，
這一次我會把你當成女人，
請你也把我當成男人看待……」

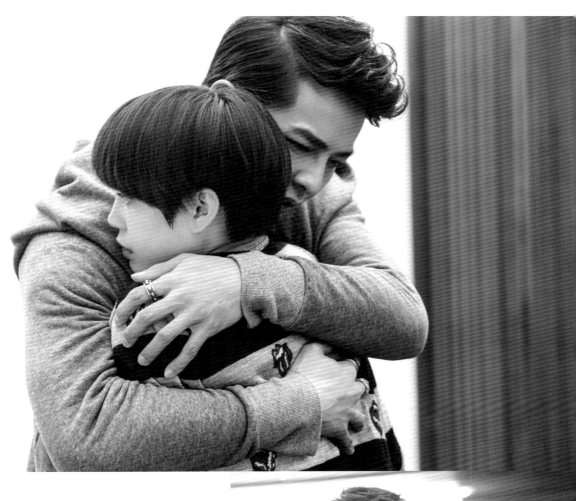

「高美男，
我有很重要的話想對妳說。
我喜歡妳，高美男。」

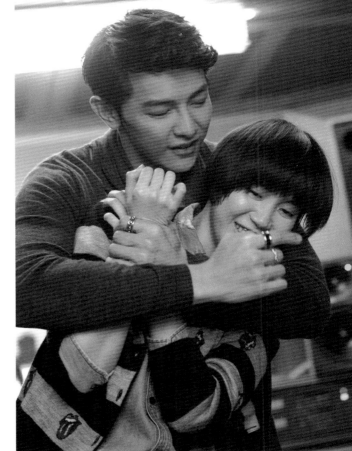

129

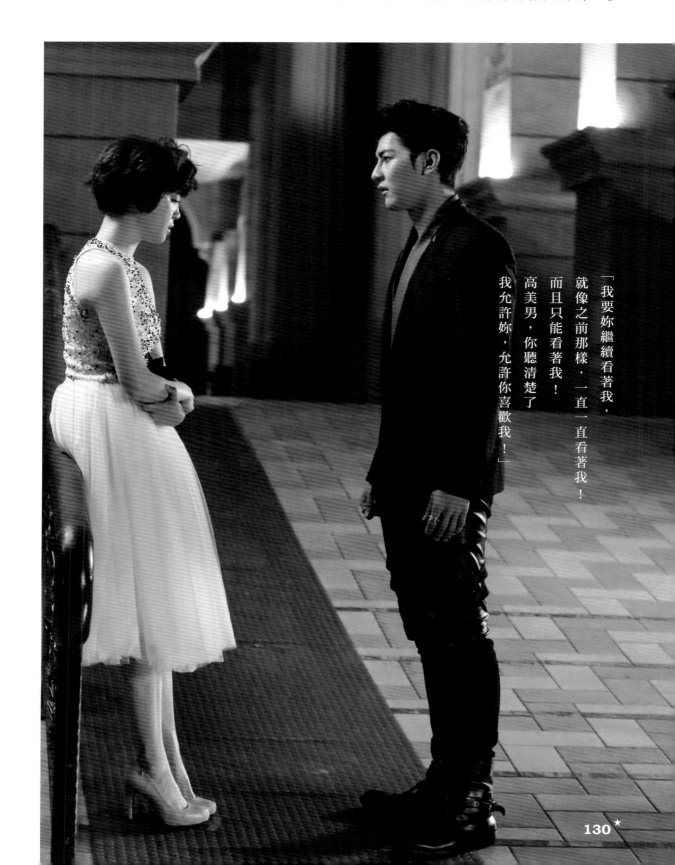

「高美男，每次我看不到妳的時候，妳都是這樣哭的嗎？」

「我要妳繼續看著我，
就像之前那樣，一直一直看著我！
而且只能看著我！
高美男，你聽清楚了
我允許妳，允許你喜歡我！」

130

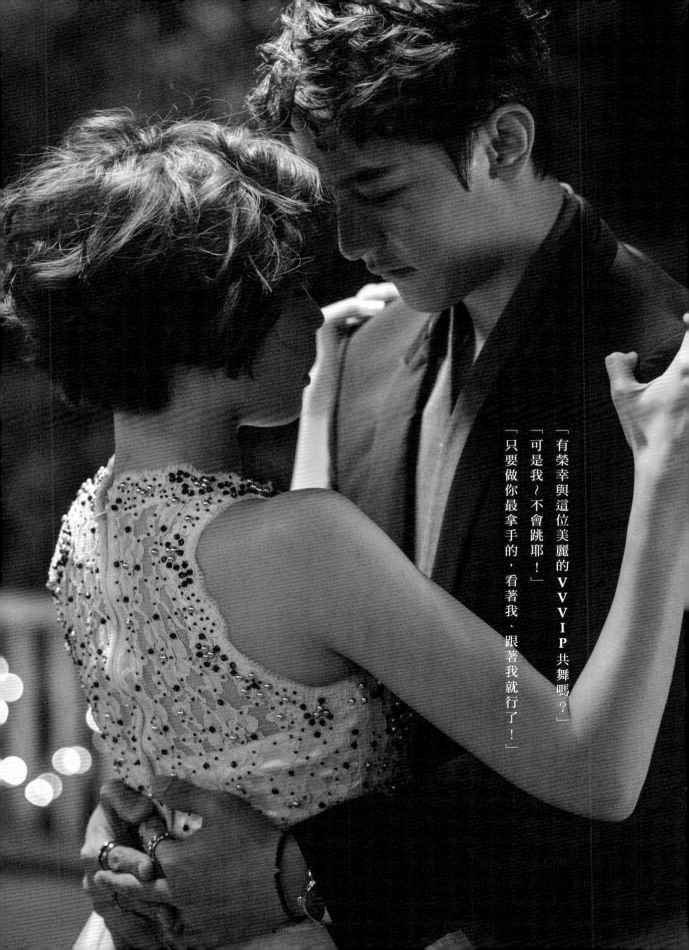

「有榮幸與這位美麗的 VVIP 共舞嗎？」

「可是我～不會跳耶！」

「只要做你最拿手的，看著我、跟著我就行了！」

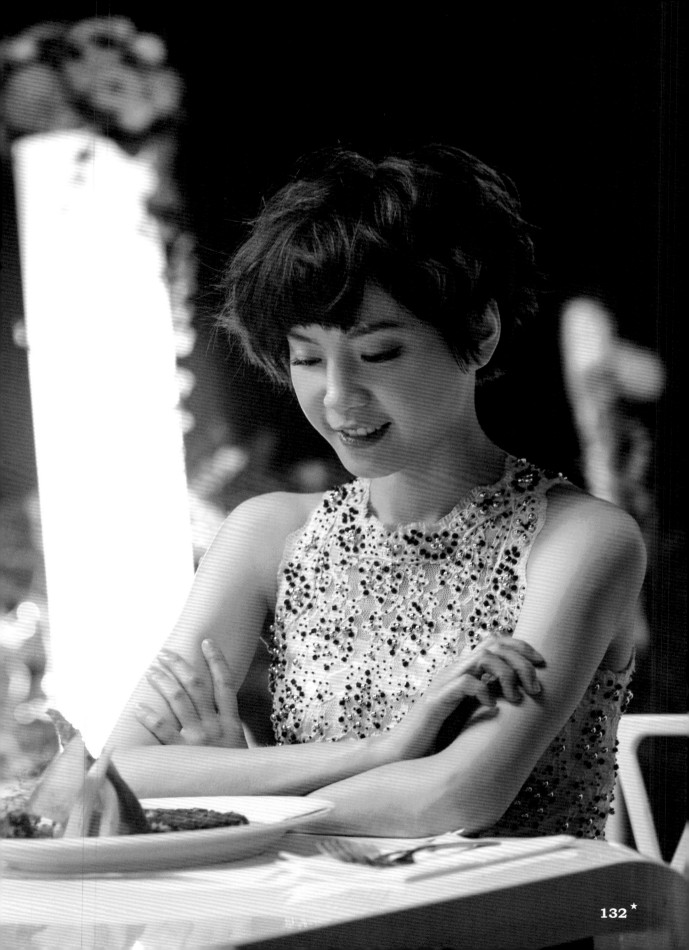

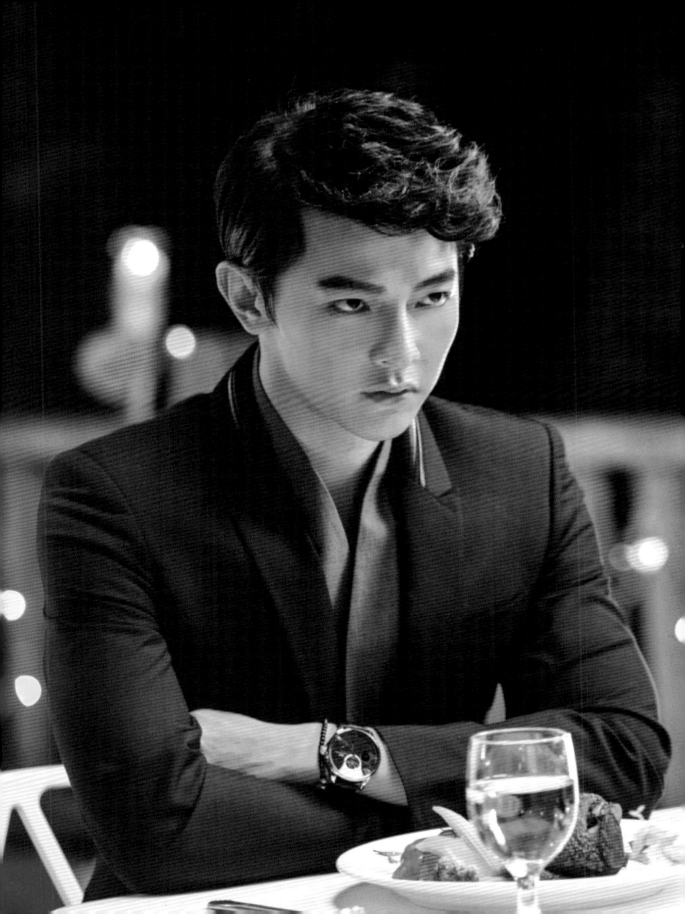

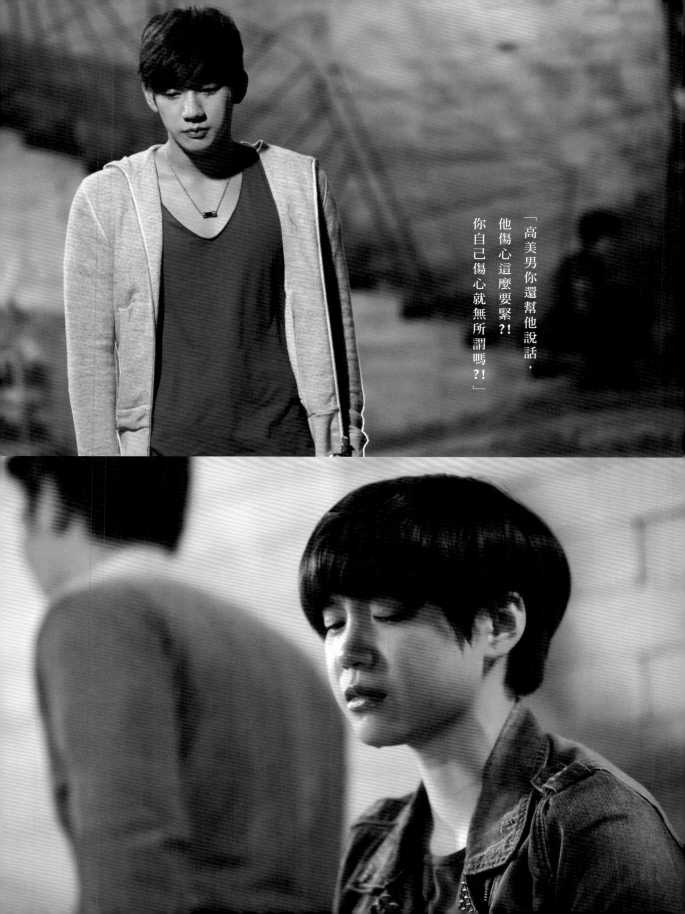

「高美男你還幫他說話，
他傷心這麼要緊？！
你自己傷心就無所謂嗎？！」

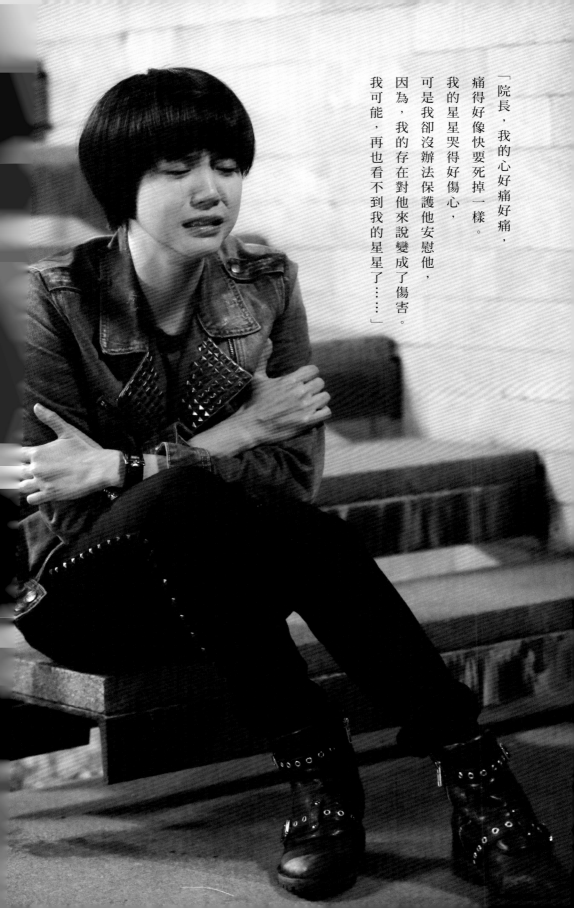

「院長，我的心好痛好痛，痛得好像快要死掉一樣。

我的星星哭得好傷心，可是我卻沒辦法保護他安慰他，因為，我的存在對他來說變成了傷害。

我可能，再也看不到我的星星了⋯⋯」

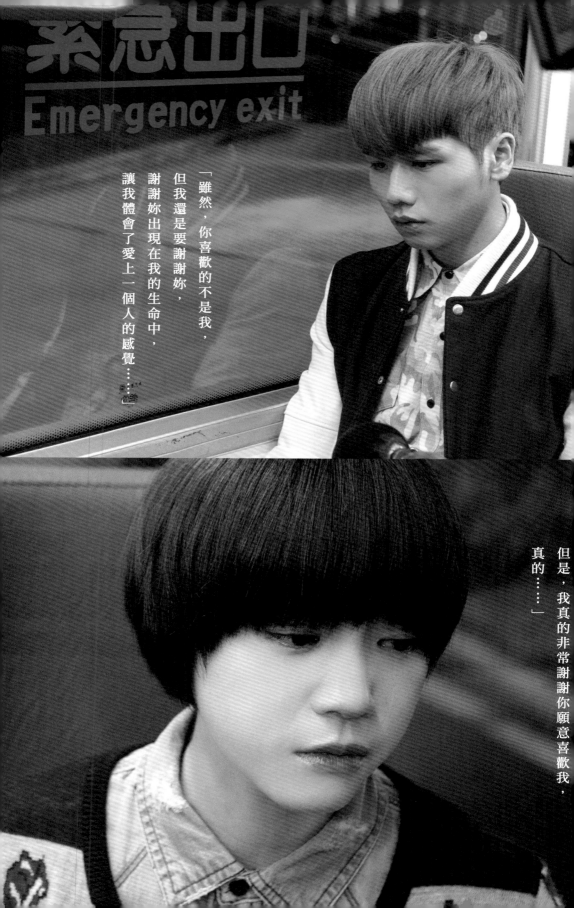

緊急出口
Emergency exit

「雖然，你喜歡的不是我，
但我還是要謝謝妳，
謝謝妳出現在我的生命中，
讓我體會了愛上一個人的感覺……

但是，我真的非常謝謝你願意喜歡我，

真的……」

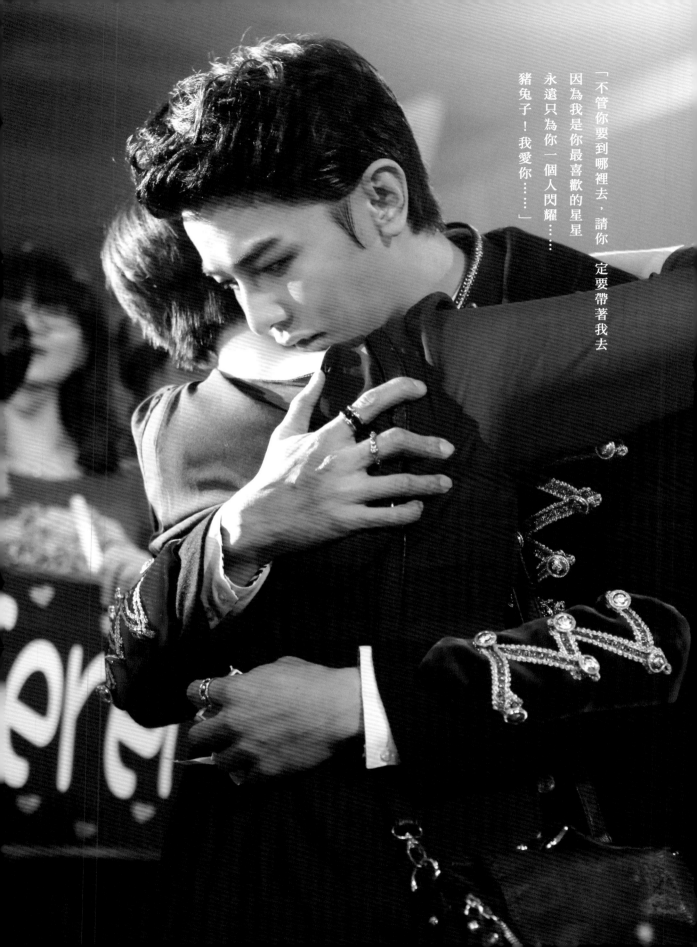

「不管你要到哪裡去，請你一定要帶著我去

因為我是你最喜歡的星星

永遠只為你一個人閃耀……

豬兔子！我愛你……」

「從現在開始，
我就是你專屬的星星，
而你，永遠都要做我的豬兔子！」

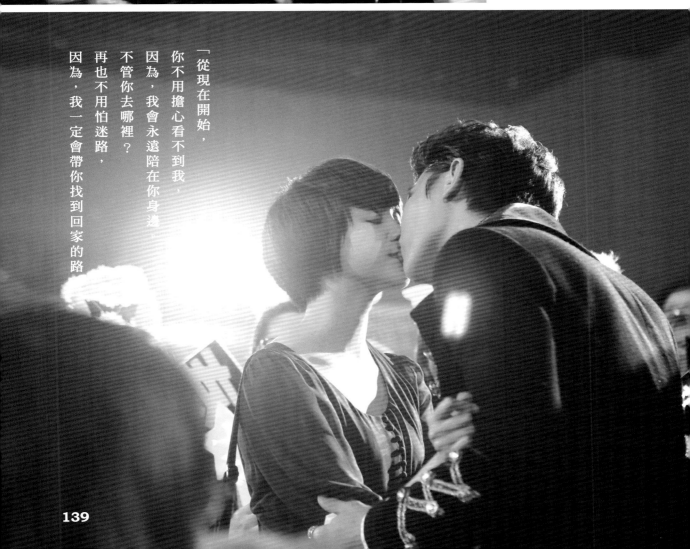

「從現在開始，
你不用擔心看不到我，
因為，我會永遠陪在你身邊，
不管你去哪裡？
再也不用怕迷路，
因為，我一定會帶你找到回家的路

FABULOUS★BOYS

OFFICIAL 周邊商品 GOODS

喜歡《原來是美男》的粉絲們，看完了這齣戲，想要擁有更多的回憶嗎？
《原來是美男》的周邊商品從漂亮的項鍊和胸針、實用的馬克杯、浴巾和束口袋，
到現在最夯的紙膠帶等各式各樣實用的小物，讓 A.N.JELL 隨時陪伴大家！rocker！

購買請上網站：

http://www.fabulousboys.com/shop

紙膠帶組（二入）
$150.00

《原來是美男》的紙膠帶一組
有兩種樣式，可愛得讓人捨
不得一次用太多啊！

琺瑯吊飾組
$380.00

你喜歡星星、音符、麥克
風還是耳機呢？這串可愛
的吊飾讓你一次擁有。

束口袋（黑色）
$350.00

簡單大方的束口袋，用途多
多，可以裝化妝品、文具或
是搭配小浴巾一起使用吧！

磁鐵書籤組
（五入）
$180.00

劇中最可愛的豬兔
子原來在這裡！實
用的磁鐵書籤，讓
唸書更有動力了。

托特包（原胚色）
$350.00

容量十足的托特包，上班、上學、出遊都適合攜帶。

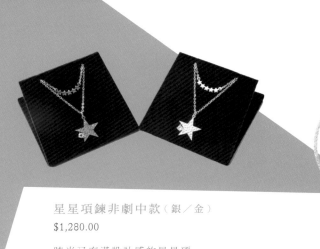

星星項鍊非劇中款（銀／金）

$1,280.00

時尚又充滿設計感的星星項
鍊，是送給情人的最佳選擇。

星星項鍊劇中款（銀／金）

$1,280.00

這條星星項鍊是劇中泰京哥送
給美男的同一款式項鍊喔！

吉他琺瑯別針組

$250.00

平常出門不能背著吉
他趴趴走，就帶著這
個象徵吉他手仁德的
吉他別針吧！

小方巾組（共三款）

$150.00

實用的A.N.JELL小方巾，
也可以當作手帕使用。

小浴巾（粉紅／粉藍）

$450.00

星星圖樣的小浴巾，裝在
束口袋裡剛剛好。

馬克杯小圖款
（粉紅／粉藍）

$380.00

充滿星星和Q版A.N.JELL團
員頭像的馬克杯，有兩種顏
色可以當作情侶對杯喔！

馬克杯塗鴉款

$380.00

Q版A.N.JELL的馬克杯，不管是裝開水、
熱茶還是果汁，應該都會更好喝吧！

FABULOUS STAFF ☆ FABULOUS CAST ☆ FABULOUS STAFF ☆ FABULOUS CAST ☆ FABULOUS STAFF ☆ FABULOUS CAST ☆ FABULOUS CAST ☆ FABULOUS STAFF ☆ FABULOUS CAST

—工作人員—

出品人	香月淑晴、江明玉、櫻井由紀
總監製	賴聰筆、馮家瑞
製作人	王信貴、王傳仁、丁逸筠
導演	吳建新
後製導演	張映綸
後製統籌	林欣姵
原著	Hong jung eun Hong mi ran
劇本改編	黃雅勤、陳漢瑋、王宥棄
企劃	劉育君、藍文希
企劃助理	張紜寧、楊宜樺、胡涵妮
行銷宣傳	根本裕美、潘雯琪、張蕙欣
行銷統籌	蔡妃喬
策劃	辛舒蓓
編審	王筠秀
專案企劃	廖依鈴、王建忠
企劃宣傳	杜蕙如、陳玲慧、劉培玉、王琛媄、鄧清修
	張翔茹、簡愷容、鄭雅慧、李清福
行銷活動	游弘祺、曾齡萱、謝尚容、劉文足
公關執行	劉佳音、黃盈瑜
公關攝影	陳志昇
戲劇包裝	王芳茵、蔡佳軒
版權行銷	文素觀、陳君屏、陳啟超、謝沛融
網頁設計	詹永祥
副導演	謝安婕
助理導演	林木榮、黎青嵐
場記	魏瑋逸、施姿伊
製片	周容戎
執行製片	邱羿瑄
外聯製片	陳柏村、李培熙
製片助理	江健宇、凌莊

—演員—

黃泰京	汪東城
高美男	程予希
姜新禹	仁德
Jeremy	蔡旻佑
柳心凝	王思平
安士杰	包偉銘
慕華蘭	田麗
馬克	陳為民
可蒂	陳心妍
金大牌	劉亮佐
高美慈	高玉珊
院長修女	李璇
變態男子	高山峰
林秘書	AIR
慕秘書	季澤
小美男	樂樂
小美女	柔柔
舞蹈老師	大目
舞群	玄野、智威、洛凱
小泰京	沈昶宏
VCR導演	金勤
育幼院院長	徐麗雲
小女孩	鄧筠庭
廣播主持人	GIGI
心凝助理	徐千京
節目主持人	沈玉琳
節目主持人	小蝦
老伯	北原山貓 吳廷宏
MV導演	簡漢宗
平面攝影師	唐乃崢
	余仲和、林于廉
粉絲	夏語心、劉紀範、邱慧雯、棠予

—特別演出—

少女	朴信惠
高父	陳乃榮
高母	寒
SpeXial	宏正、偉晉、明杰、子閎
Dream Girls	宋米秦、李毓芬、郭雪芙

CAST & STAFF

攝影師　魏育明、陳國隆、林玉堂
攝影大助　丁保誠、谷文祥、陳永慶
攝影二助　吳耕緯、李泊錦、周群峰
攝影器材　仰角國際影業有限公司

燈光師　莊勝欽
燈光助理　邱彥翔、蔡政衛、林致毅
燈光器材　恆盟傳播有限公司

成音師　陳維晨、李昶憲
成音助理　張佑誠
成音器材　猴子電男孩影藝有限公司

美術指導　簡春玉
美術助理　許貴婷、陳柏亨
道具師　陳鵬屹
道具助理　林宛瑩、紀思羽

場務　賴坤助、林聰毅
場務助理　陳煥明
場務器材　永祥影視有限公司

造型　李郁婷
執行造型　曾曉若
服裝管理　孫慧玲、羅宇涵
梳化組　小杜工作室
髮型師　謝秀如
化妝師　呂依珊、王悟涵

劇照師　唐乃嶸
幕後花絮　何金銀、林庭禾

後製助理　吳昱賢
剪輯　林均珊
後製公司　光源影音

後製動畫　深入科技、Bobby、江崇智
調光　台北影業、李懿瀅

配樂音樂　王丞
配樂助理　王丞、
音樂師　林維哲
混音師　林維哲、

後製配樂　
音效　
後製錄音　
片頭尾設計　
原聲帶音樂總監　江一朋
原聲帶音樂製作人　紀佳松
原聲帶發行　海納國際音樂股份有限公司

—感謝—
龔敏惠　曾沛慈、王莉蘋

—特別感謝—
Okinawa Prefecture
Okinawa Convention & Visitors Bureau
Okinawa Film Office

製作單位
SPO ENTERTAINMENT　大方影像　AZIO　可貴娛樂

監製
民視　GTV 八大電視股份有限公司 GALA TELEVISION CORPORATION

FABULOUS★BOY
OFFICIAL PHOTO BOOK

― 原 來 是 美 男 電 視 寫 真 書 ―

作者｜大方影像製作股份有限公司

主編｜王筱玲

圖文整理｜王筱玲、潘雯琪、張蕙欣

特約採訪｜林怡君

劇照｜唐乃崢

攝影｜dingdonglee（專訪）、王宏海（商品）

美術設計｜IF OFFICE

―

發行人｜江明玉

出 版｜大方影像製作股份有限公司
發 行｜大鴻藝術股份有限公司
台北市 103 大同區鄭州路 87 號 11 樓之 2
電話｜（02）2559-0506　傳真｜（02）2559-0508
E-mail：service＠abigart.com

總經銷｜高寶書版集團
台北市 114 內湖區洲子街 88 號 3F
電話｜（02）2799-2788　傳真｜（02）2799-0909
印刷｜卡騰彩色印刷有限公司

2013 年 7 月 22 日初版
Printed in Taiwan

定價 399 元

ISBN 978-986-88997-9-7

原來是美男電視寫真書
大方影像作. -- 初版. -- 臺北市：
大鴻藝術，2013.07
144 面；19×26 公分
ISBN 978-986-88997-9-7（平裝）
1.電視劇
989.2　　102013766

@2013 Fabulous Boys Partners
著作權所有‧翻印必究　All Rights Reserved.